KB177311

언제나
봄날

언제나 봄날

발행일 1판 1쇄 2020년 11월 10일
지은이 신수옥
발행인 이선우
펴낸곳 도서출판 선우미디어
 등록 | 1997. 8. 7 제 305-2014-000020호
 02643 서울특별시 동대문구 장한로12길 40, 101동 203호
 (장안동 우성3차아파트)
 ☎ 2272-3351, 3352 팩스: 2272-5540
 sunwoome@hanmail.net
 Printed in Korea ⓒ 2020. 신수옥

이 도서의 국립중앙도서관 출판예정도서목록(CIP)은 서지정보유통지원시스템 홈페이지(http://seoji.nl.go.kr)와 국가자료공동목록시스템(http://www.nl.go.kr/kolisnet)에서 이용하실 수 있습니다.(CIP제어번호: CIP2020046371)

값 13,000원

ISBN 978-89-5658-651-9 03650

신수옥 書文集

언제나 봄날

선우미디어 sunwoomedia

화문집 《언제나 봄날》을 펴내면서

학창 시절 서양화에 몰입했던 때가 있었다. 그림 그리는 것이 그저 좋았다. 직장 생활로 분주한 가운데 결혼하고 나서는 더더욱 붓 잡을 여력이 없었다. 간혹 미술 전시회나 화랑을 배회하며 그림에 대한 향수를 달랬다. 마음이 울적할 때면 붓 대신 펜을 들고 못다 이룬 꿈을 담아 글을 썼다.

퇴직 후 문인화를 배우며 새로웠다. 틈틈이 화지에 그림을 그릴 수 있다는 것이 기쁘고 뿌듯했다. 작품으로 만들겠다 작정한 것이 아니고 습작한다는 가벼운 마음이었기에 그리기 작업이 즐겁기만 했다.

언젠가 넷째 딸과 박물관 전시회에 가서 캘리그라피라는 생소한 그림 글씨를 보고 나도 배우고 싶다는 열망이 샘솟았다. 다행히 복지관 프로그램에 강좌가 신설되어 등록했다. 날마다 몇 장씩 그림을 그리고 글씨를 쓰며 행복했다.

연말에 화방에서 탁상 달력을 사다가 빈 공간에 붓 가는 대로 계절에 맞는 꽃과 나무를 그렸다. 자식들에게 연말 선물로 보냈더니 열화 같은 성원을 보내주었다. 모두들 책으로 만들어 오래 보관하고 싶다고 나섰다. 수필집과 화문집을 동시에 내겠다고 서두르는 아이들을 말리지 못하고 여기까지 오게 되었다.

낙서 같은 그림을 화문집으로 만들어 내겠다 하니 민망하고 부끄럽다. 젊어서 그린 그림을 보관하지 못한 후회도 있지만 안분지족 하는 마음이다. 지도 선생님이 나누어준 책에 좋은 글귀가 있으면 누구의 명언인지도 모른 채 옮긴 문장이 많아서 삽화와 그림이 어울리지 않는 것도 더러 있다. 화집을 내면서 문장의 주인을 찾았으나 쉽지 않았다. 미리 양해를 구하며 차제에 문제가 되지 않기를 바라는 마음이다. 그림 왼편에 놓은 글은 이번에 함께 묶은 수필집 《용기를 내》에 실린 글 중에서 발췌한 것이다.

　자식들이 80세 노인 어미가 꿈을 이어가는 모습을 보고 응원과 사랑의 마음으로 만들어 준 선물이다. 나를 알고 지낸 분들이나 전문가들이 이 화문집을 보게 된다면 너그럽게 받아주기를 바란다.

　이 화문집을 예쁘게 만들어주신 선우미디어 사장님과 편집실에 사랑과 감사의 인사를 드린다.

<div align="right">

2020년 가을

신수옥

</div>

목차

chapter **1**
사군자

향원익청 香遠益淸

멀리 갈수록

향기

더욱 맑다

엄동설한에 피어난 미소
살며시 내민 망울 사랑의 매화되

초록 강은 은빛 연어에게 말한다.
거슬러 오르는 것은 희망을 찾아가는 거라고.

〈연어 이야기〉

내 옆구리를 찌르는 평생 가시로 인해, 피 흘리며 아우성을 칠 때도,
나는 행복한 사람이었습니다.
용서라는 사랑의 멋진 복수로 이겨냈으니까요.

〈나무에 내 영혼을 쉬게 하리〉

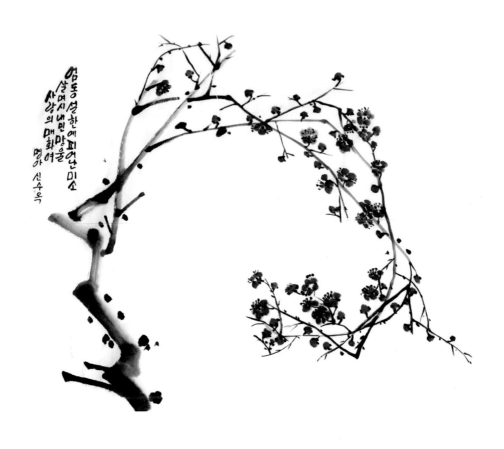

엄동설한에 피어난 미소
살며시 내민 망울
사랑의 매화여

명가 신수옥

이른 봄 살며시 향기를 뿜으며
찬바람을 이기고 피어난 꽃이여!

나 때문에 흘린 당신의 눈물이
사랑과 평화가 출렁이는 당신의 보금자리가 되게 하고 싶습니다.

〈나무에 내 영혼을 쉬게 하리〉

깁스한 무거운 다리를 쓰다듬으며
"팔십여 년 동안 나를 잘 걷게 해준 다리야, 그동안 고마웠다."라고
말해주었다.

〈고목에도 꽃은 핀다〉

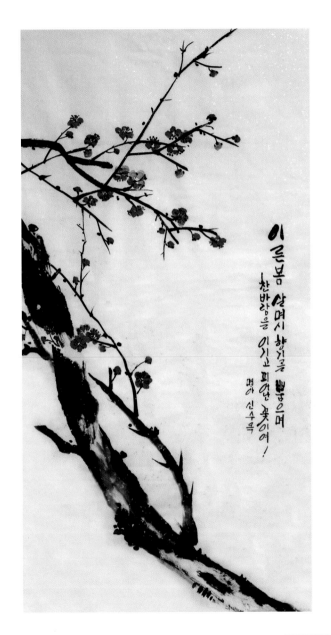

이른봄 살며시 향기곧 뿜음으며 찬바람을 이기고 피어난 꽃이여!

명아 신수옥

봄빛이 무르녹아 야인의 집에 들어온다

봄이 오는 소리가 들립니다.
산수유가 실눈을 뜨고 개나리도 노란 입술을 팔랑입니다.
나에게도 봄이 오려나 봅니다.

〈머리말〉

돌아갈 수만 있다면 그 소녀 시절로 다시 돌아가고 싶다.
지난날의 추억이 떠오르니 미소도 저절로 따라 떠오른다.

〈나의 학창 시절〉

어린 시절 춘궁기인 봄에 어머니는 내 생일 떡을 푸짐하게
해서 이웃에게 돌렸다. 그 베푸는 마음이 무엇이었겠는가.
떡을 받은 사람은 생일을 맞은 사람을 축복해 주기 때문일 것이다.

〈벚꽃 터널〉

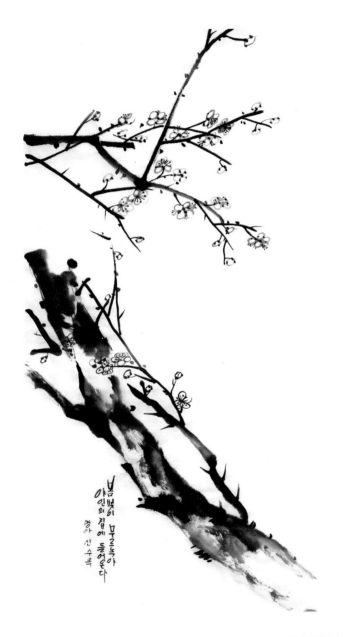

봄빛이 무르녹아 야인의 집에 들어온다

경아 신수록

매화 향기 그윽하누나

저 광대한 우주의 수많은 별 중에 홀연히 내 품으로 날아와 안긴 내 딸아,
저 별처럼 빛나는 삶을 살거라.

〈큰딸 정아에게〉

나는 행복한 사람이었습니다. 내 영혼 깊은 곳에 신을 향한 기원으로,
아름다운 것만 품어 안고 살았답니다.

〈나무에 내 영혼을 쉬게 하리〉

서러를 머금고 길을 떠나니
쓸쓸하게 되고자 눈에 비치노라

세상에 좋은 것은 오래 머물지 않고 발걸음을 재촉하는 것 같다.

〈가정의 달 봄을 노래하다〉

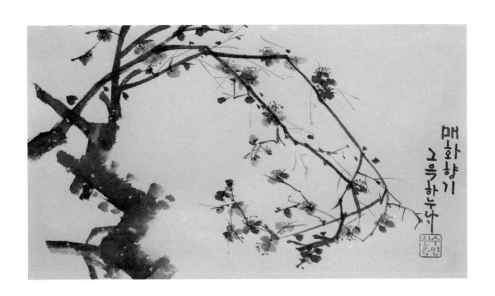

매화향기 그윽하누나

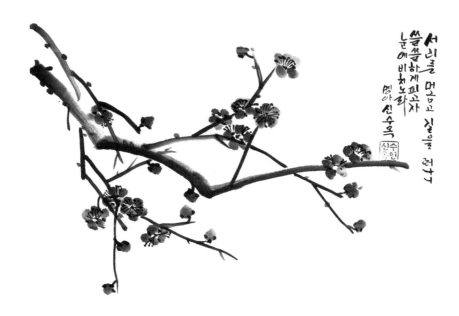

서리를 머금고 실을 컨가
쓸쓸하게 피고자
눈에 비치노라
명아 신수옥

그윽한 난초 이슬을 머금어 향기롭다

나를 기억하는 모든 사람들이
싫은 얼굴로 고개를 돌리지 않기를 기도한다.
교만한 사람으로, 욕심쟁이로, 말 많은 수다쟁이로
기억되지 않기를 소망해 본다.

〈내 인생의 소중한 것〉

오늘 하루가 마지막인 것처럼 살면
지금이 얼마나 소중한지를 깨닫게 되고
감사하는 마음만 가득 찰 것이다.

〈친구의 전화〉

문명의 혜택을 누리며 부유하게 사는 사람이 행복하지 못한 건
어쩌면 겸손하고 감사한 마음이 없기 때문일 것이다.

〈서울 야경에 빠지다〉

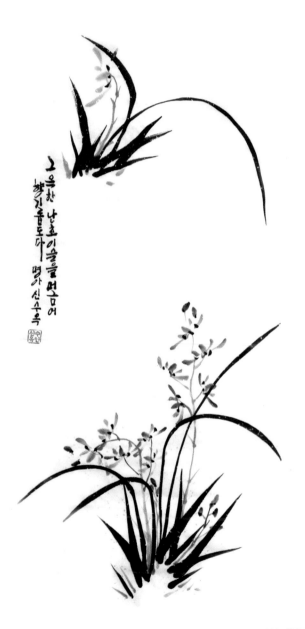

언제나 봄날

친구야, 우리의 생이 다 할 때까지
지금처럼 오가며 즐겁게 살자꾸나.

〈내 친구 S〉

세월은 피부를 주름지게 하지만 열정을
상실할 때 영혼이 주름진다고 한다.

〈고목에도 꽃은 핀다〉

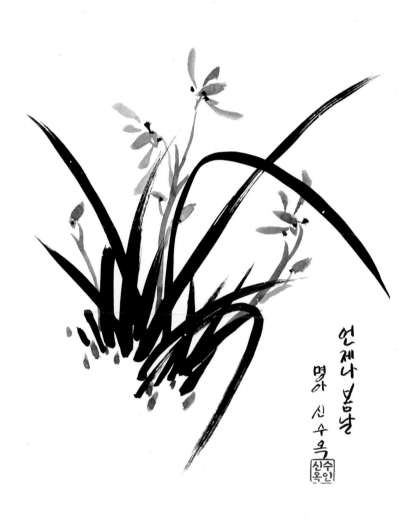

언제나 봄날

명아 신수옥

기억해줘요 내 모든 날과 그때를

두 시간 거리에 있다는 호수는 가도 가도 나오지 않고
서너 시간은 족히 걸린 것 같다.
나중에 들으니 엄마를 안심시키느라 태연한 척 했지만
딸도 겁이 나서 마음속으로 울었다 한다.

〈흐르는 물처럼〉

판에 박힌 직장 생활과 굴곡 많은 결혼 생활이 버거울 때마다
뭔가가 내 속에서 용틀임을 했다.
내 안에서 일어나는 생각과 느낌을
글로 표현하고 싶은 갈망이 이따금 나를 흔들어 댔다.

〈글에 미쳐보리〉

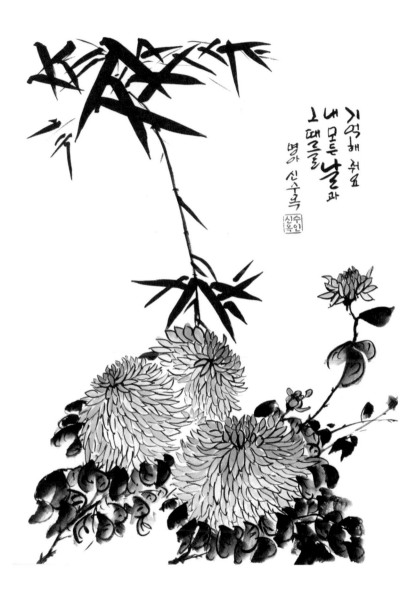

기억해 줘요
내 모든 날과
그 때를
명가 신수옥

꽃은 제 내음에 밤새 잠 못 이루고 나무는 해 저무도록
제 그늘을 떠나지 않네 사랑이사 아쉬움일레 오래 결하여
미움은 미울지어 메아리로 흘러라

"가시나야, 왜 인자 왔냐?"
"너는 내가 안 보고 잡드냐?"
"얼마나 너 오기만 기다린 줄 아냐?"
그애의 정다운 사투리와 반가워서 어쩔 줄 몰라 했던 모습이
이따금 떠오를 때면 고향 냄새가 그리움을 타고 코끝을 간질였다.

〈내 친구 S〉

내 나이를 의식하지 않고 내 앞에 보이는
아름다운 단풍과 국화와 단양의 절경을 가슴에 담고
맘껏 행복해 보련다.

〈팔순 기념 여행〉

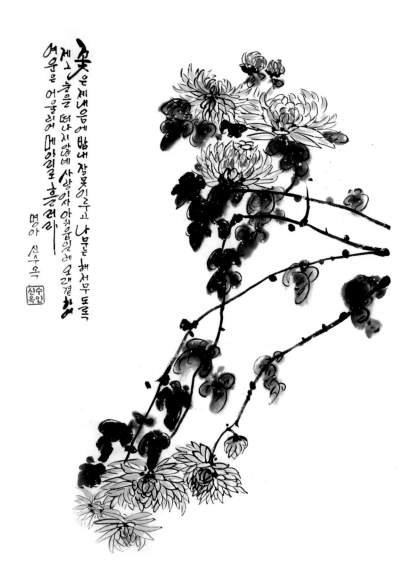

꽃은 제 설움에 밤새 잠못이루고 낮보는 해서무도록

제1늘을 떠나지않네 사랑이사 아쉬움인데 오래걸려

여운은 어울려 메아릴로 흘러라

명아 신수옥

한 떨기 서리 맞은 국화 정원에 되었으니
뭇 꽃과 어울리지 않고 홀로 곱게 되었다

나는 〈데살로니가 전서〉 5장 16~18절 말씀,
"항상 기뻐하라 쉬지 말고 기도하라 범사에 감사하라
이것이 그리스도 예수 안에서 너희를 향하신 하나님의 뜻이니라"를
좋아하는 성경 구절로 암송한다.

〈내 인생의 소중한 것〉

자책하거나 움츠러들지 말자.
사람이기에 저지른 실수와 잘못이니 다독여주고 용서해주자.
인생 팔십을 지나오는 동안 고비고비 험한 고개를 잘 버티고
지금까지 건강하게 살아온 것에 감사하자.

〈내 인생의 소중한 것〉

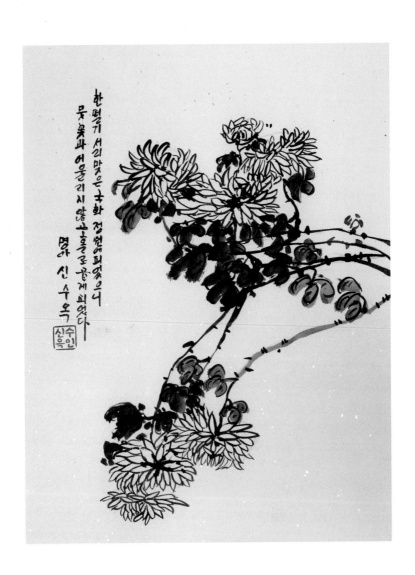

한 떨기 서리맞은 국화 전원에 피었으니

뭇 꽃과 어울리지 않고 홀로 곱게 피었다

명아 신수옥

그대 항상 그곳에

친구야, 죽음도 당연히 맞아야 할 자연의 일부분이란다.
두려워하지 말고 때가 되면 자연으로 돌아가자.
평안한 마음이 되어서. 숨 쉬고 눈으로 보는 이 순간을 감사하는
마음으로 살아가자꾸나. 내일 일은 창조주 하나님께 맡기며.

〈친구의 전화〉

비록 험난할지라도 그 길을 택한 용기의 의미와 선택의 가치를
아는 사람만이 길 끝에서 환하게 웃을 수 있다고 한다.

〈고목에도 꽃은 핀다〉

한 송이 국화꽃을 피우기 위해
봄부터 소쩍새는 그렇게 울었나보다

하나님은 남보다 뛰어난 미모를 갖고 교만해질까 봐
나에게 평범한 얼굴을 주신 듯하다.

〈친구의 전화〉

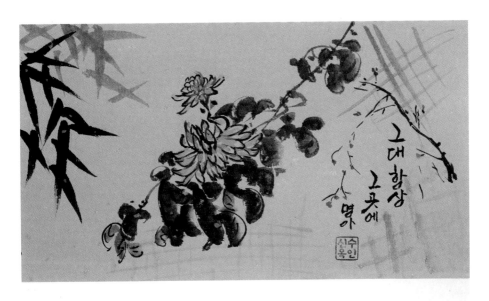

그대 항상 그곳에
명가

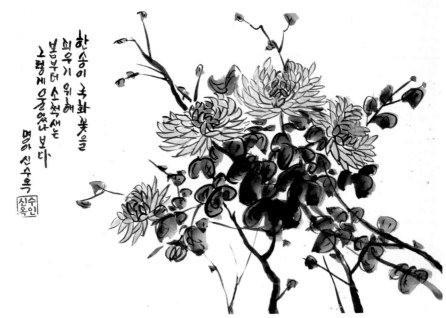

한송이 국화꽃을
피우기 위해
봄부터 소쩍새는
그렇게 울었나 보다
명가 신수옥

대나무는 하늘을 찌르며
속을 비우고 소리를 닮는다

듣는 귀와 보는 눈은 둘이지만 말하는 입은 하나인 것은
말을 아끼라는 뜻이 아니겠니.

〈딸들에게 해주고 싶은 말〉

나는 행복한 사람이었습니다.
믿음과 소망과 사랑을 싹 틔우며 살았답니다.

〈나무에 내 영혼을 쉬게 하리〉

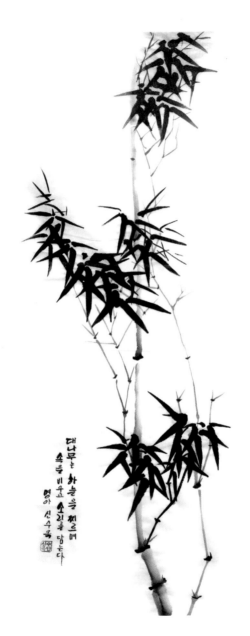

대나무는 하늘을 쩌르며
속은 비우고 소리를 담는다
명아 신수복

바람은 대나무 가지를 흔들고

"시상 고생 모르고 살던 것이,
착하디착한 것이 워찌 그리 팔자가 기구하다냐?"며
친구는 서럽게 울어대었다.

〈내 친구 S〉

이제 노년에 접어들어 "때때로 가시를 주셔서
잠든 영혼을 깨워 주시고 한숨과 눈물도 주셨지만
그것 때문에 진정한 행복이 무엇인가도 배웠습니다."라고
기도하며 편안한 삶을 살고 있다.

〈내 친구 S〉

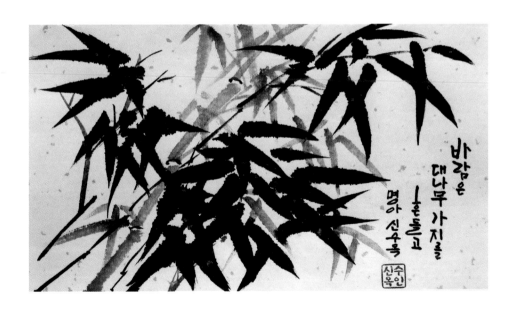

바람은 대나무가지를 흔들고 명아 신수옥

맑은 바람이 대나무 숲에 가득하도다

글과 그림에 빠져 서투른 예술가 흉내도 내면서,
돈키호테의 행복한 마음으로 살았답니다.

〈나무에 내 영혼을 쉬게 하리〉

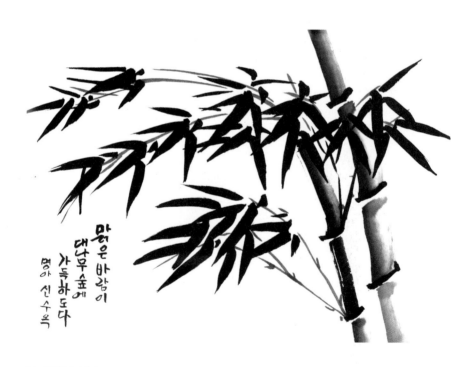

산·물·꽃

화영심경 花影心境

꽃 그림자에

마음은

풍경되어 얹히고

오지의 오솔길 하나까지도 정답지 않고
아름답지 않은 곳이 어디 있으랴.

〈금수강산 예찬〉

맑은 물이 흐르고 새소리와 풀냄새가 향긋한 곳,
공기가 맑고 상큼해서 미세먼지를 걱정하지 않아도 되는 곳,
하늘의 별과 공중의 새들과 땅의 꽃과 돌들에 대해
배우고 체험할 수 있는 곳.

〈마음이 쉬어가는 곳〉

생명의 색깔인 녹색으로 물든 산야는 눈부시고 찬란하다.
평화와 사랑과 감사가 넘친다.
햇빛을 받아 찬란하게 빛나는 녹색의 그 오묘한 색깔의 조화 속에서
살아 숨 쉬는 생명의 숨결을 느낀다.

〈가정의 달 봄을 노래하다〉

흐르는 물은 서로 앞서려고 다투지 않는다.
빨리 간다고 뽐내지 않고 늦게 간다고 안타까워하지도 않는다.
흐르다 막히면 돌아가고 부족한 곳은 채워주고 차면 넘어간다.
기다리고 인내할 줄 안다.

〈흐르는 물처럼〉

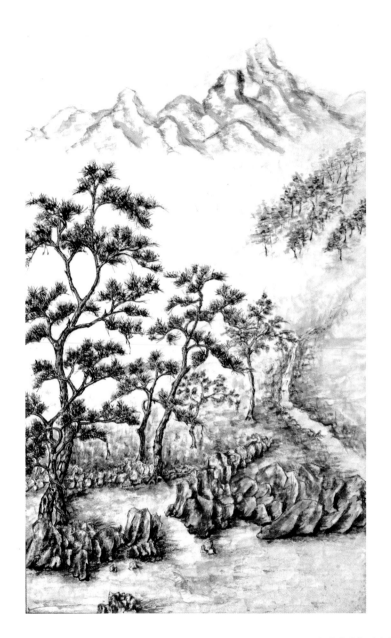

자연은 유구히 사람을 맞이하건만 백 년도 살기 힘든

인간은 자녀들에게 기억만 남기고 흙으로 돌아간다.

훗날 딸들은 어미와 거닐었던 이 호숫가를 찾으며

좋은 기억으로 오늘을 기억할까?

〈광교 호수공원에 가다〉

화롯불 가에 옹기종기 모여 앉은 식구들 얼굴이

발그레해지던 모습이 참으로 정겨웠다.

〈겨울 이야기〉

마을 이름 지우펀(九份)은 '아홉 개로 나누다'라는 의미란다. 이곳에 아홉 가구 밖에 없던 시절 누군가 마을 밖으로 나가 물건을 사오면 아홉 개로 공평하게 나누었다고 해서 지우펀으로 불리기 시작했다고 한다. 아홉 가구가 한 집안처럼 오순도순 사는 모습이 얼마나 아름다웠을지 상상해 본다.

〈대만 여행기〉

봄에 새싹을 틔우고 여름에 초록빛으로 왕성함을 자랑하다가
가을이면 마지막을 곱게 물들여 사람들의 눈을 즐겁게 해주고
바람에 힘없이 떨어져 거름이 되고 마는 것.
영원한 삶이란 없다는 진리를 깨닫게 된다.

〈팔순 기념 여행〉

물은 언제나 겸손하다. 물은 항상 아래로 흐른다.
높은 곳에 오르려고 하지 않는다.
위에서 아래로 흐르며 섬길 줄 아는
사람만이 다스릴 자격이 있음을 가르친다.

〈흐르는 물처럼〉

물은 자기를 주장하지 않고 담긴 용기에 따라
자신의 모양을 바꾼다. 순종의 미덕일 것이다.
장애물이 가로막으면 돌아간다.
나와 다른 이와도 조화를 이루며 살라고 가르친다.

〈흐르는 물처럼〉

바위 하나에도 갖가지 사연이 얽혀있는 전설의 나라이다.

〈금수강산 예찬〉

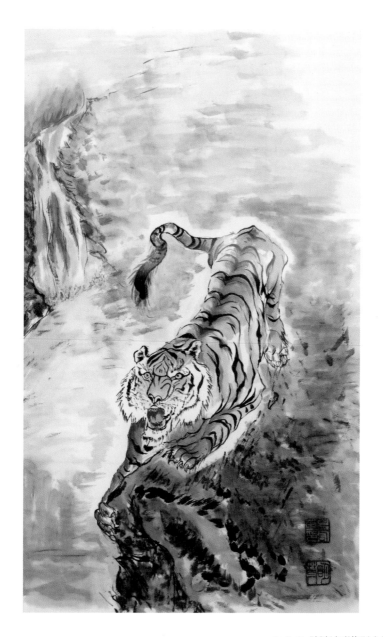

한가로운 오후

고향 마을 개울물에서 헤엄치며 고기 잡던
옛날이 그립다.

〈나의 학창 시절〉

예쁜 여우 꼬리처럼 산들거리는 바람이
가을을 일깨우며 살랑거린다.

〈9월의 노래〉

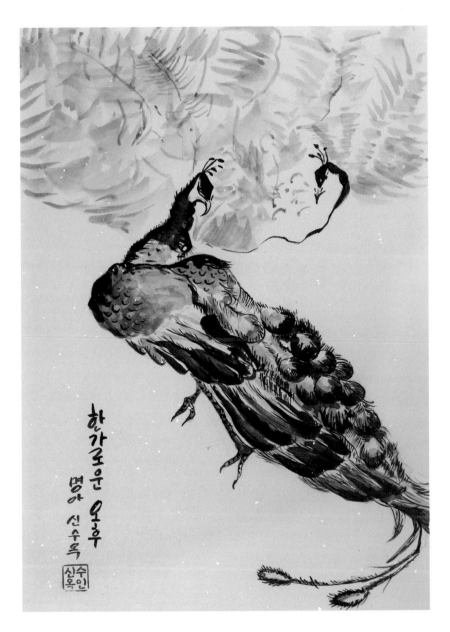

한가로운 오후
명아 신수옥

그의 치료방법이란 날마다 환자에게
"감사합니다"라는 말을 하도록 하는 것이었다.
〈감사〉

감사는 자기를 내려놓고 비우는 마음에서 우러난다.
감사하는 마음 없이는 참 마음의 평안도 없고 행복할 수 없다.
〈감사〉

다시 걷게 되었을 때 중국 속담을 떠올리며 감사했다.
"기적은 하늘을 날거나 바다 위를 걷는 것이 아니라
땅에서 걸어 다니는 것이다."
〈고목에도 꽃이 핀다〉

'……했더라면'으로 회상하기 시작하면 더더욱 나 자신을
초라한 늙은이로 내몰곤 한다. ……
굴곡 많은 삶을 잘 버티고 살아냈으니
참 대견하다고 스스로 다독인다.
〈아름다운 노을이 되리〉

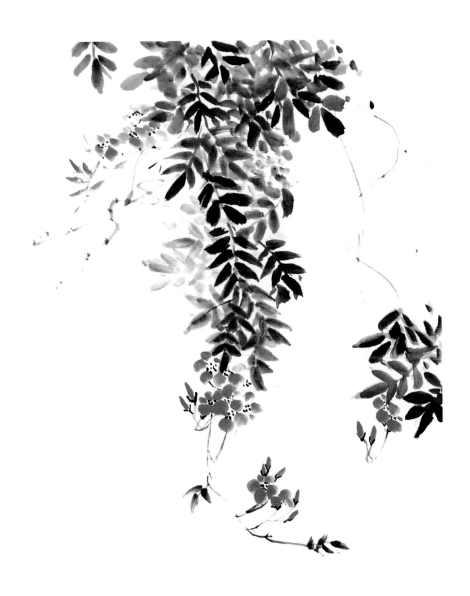

아름다운 마음

나는 지금도 빨간색 옷을 좋아한다. 다른 원색의 옷도 곧잘 입는다.
사람들이 "참 고우시네요." 하면
"노구 홍상이라고 늙었다는 증거지 뭐." 하고 둘러댄다.
내가 죽고 세상에 없을 때 어미를 기억하는 자식들에게
고운 옷을 입은 어미로 기억해주기를 바라는 마음
또한 크게 작용했을 것이다.

〈가을 예찬〉

秋色滿庭(추색만정), 가을빛이 뜰에 가득하다

사후에 내 흔적이 먼지처럼 날렸으면 좋겠다는 바람을 가져본다.

〈나무에 내 영혼을 쉬게 하리〉

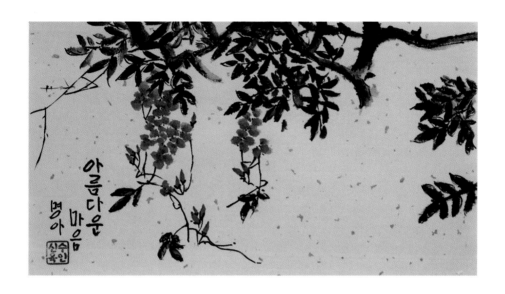

아름다운 마음
명아

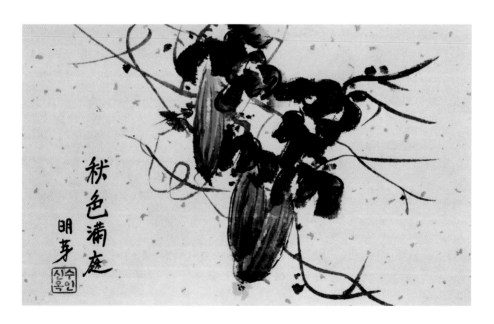

秋色滿庭
明芽

花影心境(화영심경)
꽃 그림자에 마음은 풍경 되어 얹히고

코스모스가 여름에 핀다면 여름 소나기와 폭우를
어찌 견딜 수 있을 것인가.

〈가을 예찬〉

꽃이 언제 피었는지도 모른 채 봄이 그냥 지난 적도 많았다.
자신과 화해하지 못한 채 혼자라는 생각으로 괴로웠다.
계절의 냄새도, 변화도 느끼지 못했다. 평화와 감사한
마음이 찾아온 뒤에야 비로소 아름다운 꽃이 보이기 시작했다.
내 안에 꽃이 있기 때문에 꽃이 보인 것일까.
아름다움을 알아보는 영의 눈이 열린 것일까.
교감 능력이 좋아졌다는 증거인가.
좋아하면 가슴이 설레고 사랑하면 눈물이 난다고 한다.
나 자신을 용서하며 눈물을 사랑하게 되었다.

〈벚꽃 터널〉

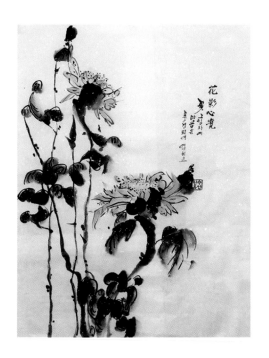

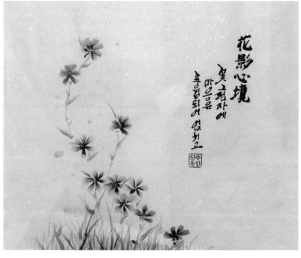

목련꽃 그늘 아래서

친구야, 이제 그만 슬픔에서 벗어나렴. 그리고
얼마 남지 않은 우리들의 삶을 곱게 장식하자꾸나.

〈J에게〉

신의 응답이 없을지라도
우리의 기도는 이어져야 할 것이고 감사한 마음으로 살자.

〈J에게〉

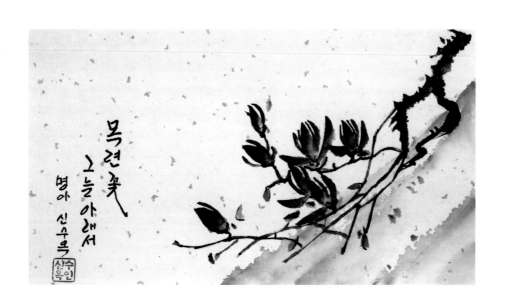

모란꽃 당신 짙은 香氣(향기)의 그리움

이리 기웃 저리 기웃 얼굴 봐가며 땀을 흘리며
가위질을 하실 때면 죄송하고 민망해서 몸 둘 바를 몰랐다.
이발을 마치면 "우리 딸 예쁘다."라며 만족해 하셨다.

〈사부곡〉

어허 여기 발 구르며 우는 소리, 지금 저기 아우성치며 우는 소리,
하늘도 땅도 울고 바다조차 우는 소리, 끝없이 우는 소리,
님이여 듣습니까, 님이여 듣습니까.

〈사부곡〉

지금도 매년 10월 10일 사범학교 10회 총동창회 날이 되면
머리가 희끗희끗한 제자들이 선생님이 지으신 교가를 부른다.
풋풋했던 그 시절을 떠올리며 힘차게 합창을 하면
눈시울이 붉어지곤 한다.

〈글 선생을 따라서〉

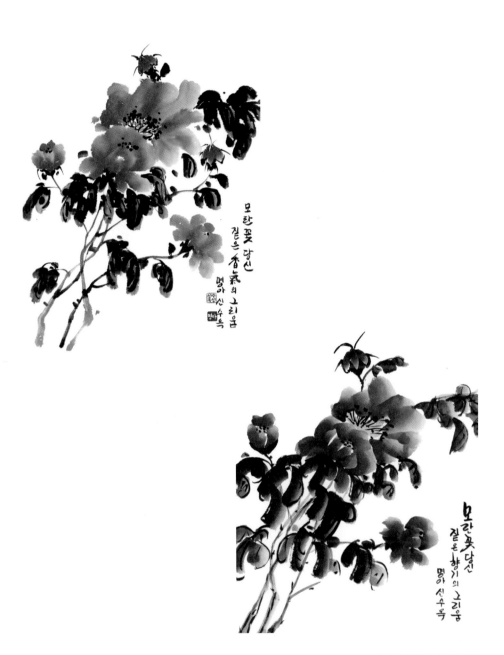

모란꽃 당신
짙은 香氣의 그리움
명가 신수옥

모란꽃 당신
짙은 향기의 그리움
명가 신수옥

꽃으로 피어나기 위해 온몸으로 뒹굴어야 하는
붉은 아픔을 아시나요

사람도 누구에게나 가시가 있다. 외부에 드러나면 경계를 받는다.
내 살이 찢기는 아픔을 감수하면서까지 사람들 앞에
가시를 보이지 않는 사람이 좋은 인품의 사람일 것이다.

〈장미 이야기〉

짙은 향기와 화려한 꽃잎을 자랑하는 장미는 가시가 있다. ……
아름다우면서도 스스로를 지켜내는 지혜를 보여준다.

〈장미 이야기〉

아름다운 장미꽃 가시가 나에게 겸손하게 살라고 일러준다.
나를 찌르는 가시도 내 몸처럼 안고 살아야 함을 일깨워준다.
나를 괴롭히는 사람까지도 품어 안고 사랑하는 것이
신의 뜻을 따르는 길이기에.

〈장미 이야기〉

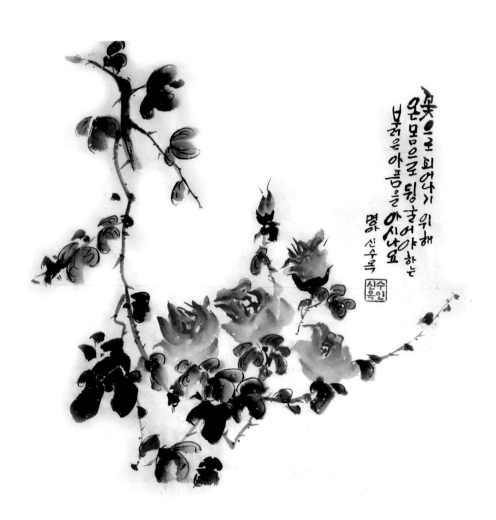

꽃으로 피어나기 위해
온몸으로 뒹굴어야 하는
뿌리는 아픔을 아시나요

명 신수옥

향기로운 날 네가 있어 참 좋다

며느리가 빨간 점퍼를 입은 내 모습이 예쁘다며
자꾸 사진을 찍는다.
시어미가 예쁘다며 사진을 찍어주는 며느리가 더 예쁘다.

〈금수강산 예찬〉

미안해하는 어미에게 딸들은 위로의 말로
나를 달래준다. 그래도 대학 보내줘서 고마워요, 한다.

〈광교 호수공원에 가다〉

사람과 꽃 속에 파묻혀 흐르는 물결인 양,
바람에 떠밀린 꽃잎처럼 떠내려갔다.

〈벚꽃 터널〉

'길가에 장미꽃 감사 장미꽃 가시 감사⋯⋯.' 감사 찬송을 불러본다.
감사와 겸손한 마음으로 살아가기를 소망한다. 장미꽃 향기처럼.

〈장미 이야기〉

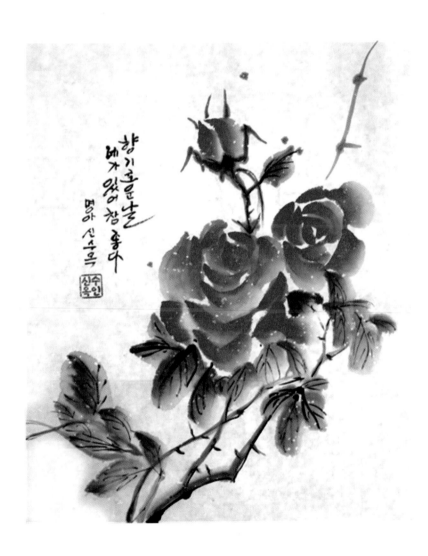

향기로운 날
해가 없어 참 좋다
명아 신수옥

맑은 이슬 머금고 솟아오른 고귀한 자태

여행은 보이지 않는 세계인 절대와 신성에 대한 명상이라고 했던가.

〈베트남, 캄보디아 여행〉

시의 대상을 인간 아닌 신(神)으로, 절대자의 진리를 탐구하는 눈으로
시작하라는 메시지는 잠자던 영혼을 일깨우는 큰 종소리였다.

〈글 선생을 따라서〉

멀리 갈수록 향기 더욱 맑다

네 속에 타고 있는 불꽃을 억지를 쓰며 사그라뜨리지 마.
기억이 살아 숨 쉬고 있을 때
네 영혼의 속삭임을 외면하지 말고 맘껏 표현해 봐.

〈J에게〉

나도 K의 천사 미소, L 목사님의 일백만 달러 미소를
한 번만이라도 갖고 싶다. 일생 사랑하고 감사하며 살면 가능할까?
때때로 뜻이 엇갈려 혼란과 당혹감 속에서 인내심이
거의 바닥을 드러낼 때마다 웃는 연습을 시도해 본다.

〈일백만 달러의 미소〉

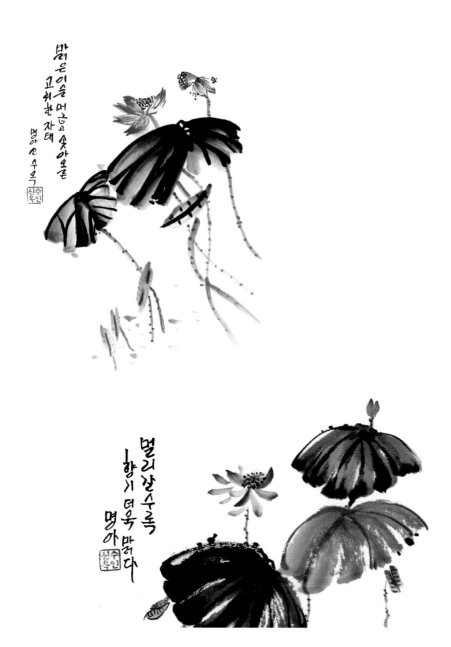

맑은 이슬 머금고 솟아오른
고귀한 자태

명아 선 수묵구

멀리갈수록
향기 더욱 맑다

명아

맑은 미소로 화답하는 듯 따스함 가득하여라

겸손한 마음이라야 청결한 삶을 살 수 있다.
때가 낀 유리창으로는 맑은 하늘을 볼 수 없다.

〈깨끗한 마음을 가지려면〉

돌이 얼마나 둥글고 예쁜지 한국 아주머니들이 몰래 돌을 주워
숨겨가다가 공항에서 적발되어 가이드가 한 포대나 되는 돌을
다시 해변에 갖다 놓느라고 꽤나 고생했다 한다.
깻잎 장아찌 누르기에 적격일 것 같아 숨겨갔다는 말에
실소를 금할 수 없었다.

〈대만 여행기〉

기뻐서 웃는 게 아니라 웃으니까 기쁘다.

〈팔순 기념 여행〉

내 집을 찾은 방문객 중 형체도 없고 예고도 없이 찾아오는 병마라는
방문객만 아니라면 그 어느 방문객도 반가울 것 같다.

〈방문객〉

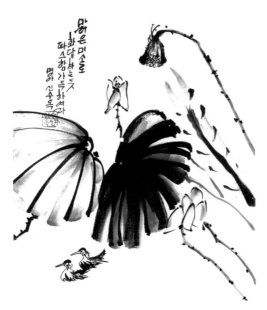

맑은 미소로 화당하는듯 따스함가득하여라 명와 신우록

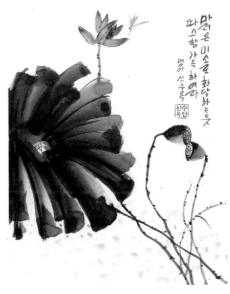

맑은 미소 화당하는듯 따스함가득하여라 명와 신우록

동백꽃 필 무렵

인생의 황혼이 아름다운 건 쉼의 미학을 일깨워주기 때문일 것이다.
불쑥불쑥 나타나 놀다 가는 구름도 스치는 바람까지
안아주는 가슴지기라고 하지 않던가.

〈흰머리〉

모란꽃 당신

예쁘지 않은 내 얼굴을 보지 않고 젊고 활기 찬 다른 사람의
얼굴을 보고 살 수 있어 하나님의 조화에 감사할 때가 많다.

〈친구의 전화〉

가장 아름다운 꽃은 웃음꽃이란다.
웃음은 위로 증발하고 슬픔은 밑으로 가라앉아 앙금으로
오래 간직되는 성질을 가져서 상처라고 한다.

〈팔순 기념 여행〉

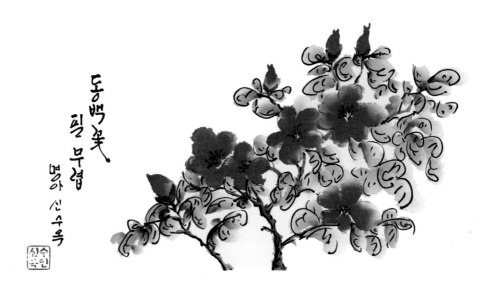

동백꽃 필 무렵

명아 신수옥

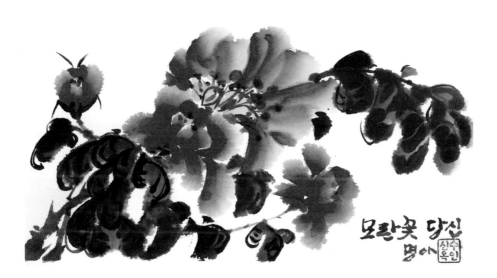

모란꽃 당신

명아

늘 푸르고 맑은 가을 하늘처럼
언제나 변하지 않을 우리네 소박한 마음

청력이 약해져서 귀가 어두운 사람을 가리켜 귀머거리라 한다.
나도 그렇다. 천둥 번개 소리에도 아랑곳없이 잠을 잘 수 있는
이점도 있으니 나이 들어 귀가 어두운 것도 복이 될 수 있겠다 싶다.

〈순간의 기쁨〉

달리기에서 상을 탄 아이들 중 평소에 공부를 못해
기죽어 있던 아이일수록 기가 펄펄했고 의기양양했다.
개선장군이나 된 듯 부모 앞에서 손등을 펴 보이며 자랑스러워했고
부모 또한 손뼉을 치며 등을 토닥여 주어
장한 자식 취급을 해 주는 것이었다.

〈추억의 가을 운동회〉

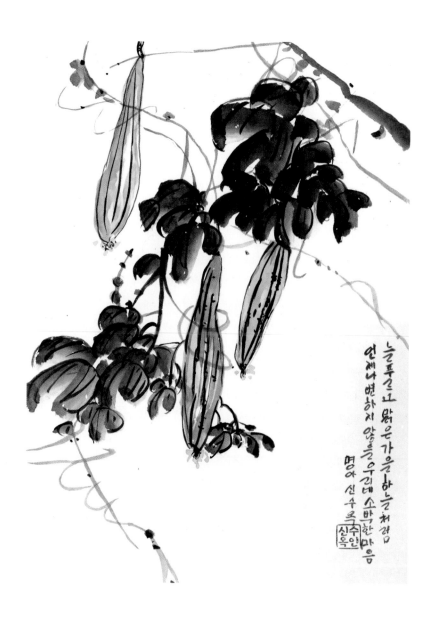

늘 푸르고 맑은 가을 하늘처럼
언제나 변하지 않을 우리네 소박한 마음

명아 신수 옥인

꽃은 제 내음에 밤새 잠 못 이루고 나무는 해 저무도록
제 그늘을 떠나지 않네 사랑이사 아쉬움일레
오래 깊하여 더운은 더울지어 메아리로 흘러라

사선으로 빗겨 보이는 남자의 조각상 같은 옆얼굴을 보았다.
마치 전쟁터에 나가는 병사처럼 처연하고 비장한 모습에
감수성 많은 소녀의 동정심이 발동해서였을까.
불량학생으로만 알았던 그가 귀인 같다는 느낌을 받았다.

〈첫사랑의 애가〉

조용하고 사려 깊어 보이는 눈에 빨려든 것일까?
집에 와서 읽어 본 편지 때문이었을까?
두루마리 백지에 줄 맞춰 써 내린
달필과 시인이나 철학도가 무색할 만큼
절절하게 쓴 연서에 경이로움의 충격에서 좀처럼 헤어날 수가 없었다.
시커멓게 그을리고 타다 만 종이에 쓰인 글을 읽으며
연민과 애처로움에 가슴이 뭉클했다.

〈첫사랑의 애가〉

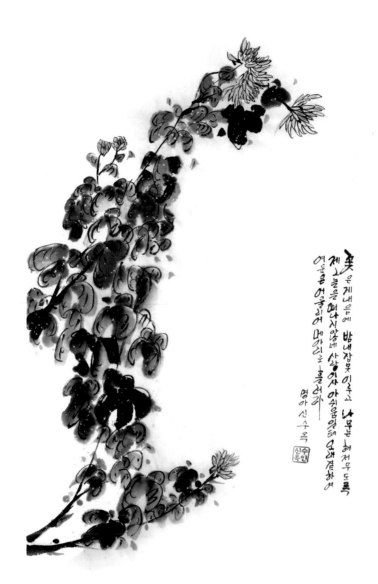

꽃은 제 내음에 밤내 잠 못 이루고 나무는 해 저무도록
제 그늘을 떠나지 않는데 사랑 이자 아쉬움일레 오색 찬란
여운을 얽고 얽어 나란히로 흘러가

명아 신수옥

창밖의 맑은 향 옛 추억에 미소 짓네

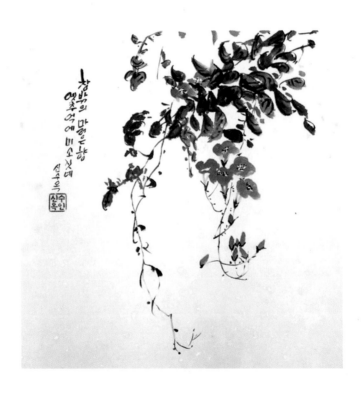

곁에 있는 것처럼 그 가슴속에
내가 머물러 있는데···

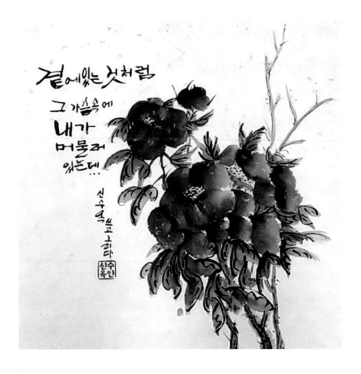

맑게 살려라
목마른 뜨락에 스스로 충만하는 그대를 닮아

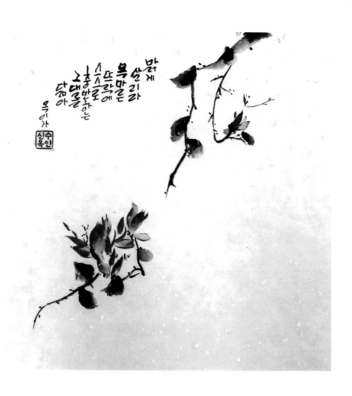

예쁘지 않은 것을
예쁘게 보아주는 것이 사랑이다

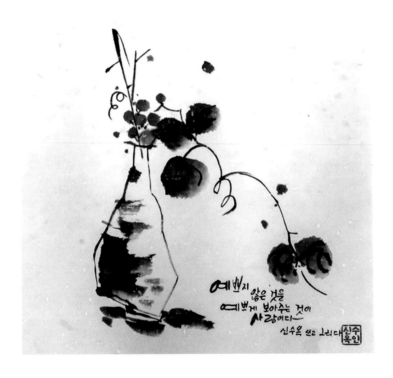

어릴 때 색종이로 바람개비 만들기를 좋아했다.
오색 색종이를 오리고 접어서 가는 대나무에 꽂아
양손에 들고 뒷마당을 가로지르며 달릴 때면 마냥 즐겁고 행복했다.
구름도 바람개비도 내 머리카락도 함께 따라 달렸다.

〈금수강산 예찬〉

인간에게 가장 귀중한 것 세 가지는 황금, 소금, 지금이며
그중에 제일은 지금이라고 하지 않는가.

〈팔순 기념 여행〉

노래해 보자.
그 곡조가 비록 서툴고 음치로 비웃음을 당할지라도
내가 행복하면 된다.

〈용기를 내〉

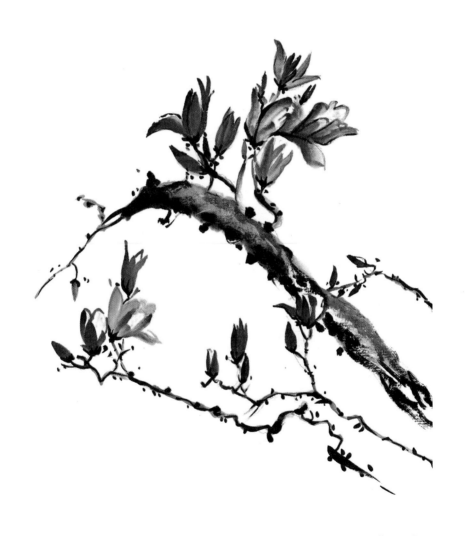

짙게 풍겨오는 가을 향기 모아
아름다운 소망 하나 담고 싶습니다

산자락마다 수를 놓은 듯 울긋불긋 단풍이 곱다.
〈팔순 기념 여행〉

들판에 서니 가을이 달음박질쳐 오고 있었다. ……
여름의 그 짙은 초록빛은 어디로 다 사라져버렸을까.
〈메밀밭 유정〉

희귀병에 걸린 어느 젊은 탤런트는
언제 죽을지 알 수 없어 미리 묘비명을 정했다고 한다.
'고맙습니다' 라고.
〈나무에 내 영혼을 쉬게 하리〉

인간의 탄생과 죽음은
주먹 쥐고 우렁찬 울음으로 태어나서 두 손 쫙 펴고 눈을 감는 것.
〈나무에 내 영혼을 쉬게 하리〉

이 가을, 장마도 태풍도 무난히 지나고
풍년을 노래할 수 있음에 감사하다.
〈메밀밭 유정〉

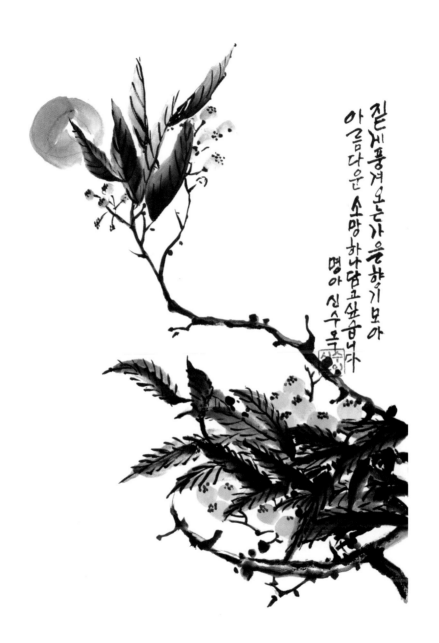

질 세 풍겨오는 가을 향기로아
아름다운 소망 하나 담고싶습니다

명아 심수목

깎아지른 벼랑길을 천천히 기어오르는

모노레일 탑승이 짜릿한 쾌감을 안겨 주었다.

낙엽이 우수수 떨어질 때…… 마른 나뭇가지에서 떨어지는……

누군가 옛 노래를 시작하자

합창까지 힘차게 부르는 여유까지 부렸다.

〈팔순 기념 여행〉

이 아름다운 자연을 볼 수 있고 들을 수 있고

여행할 수 있는 건강한 다리와

그 감성을 느끼고 기록하며 표현할 수 있음에 감사하다.

〈여행의 즐거움〉

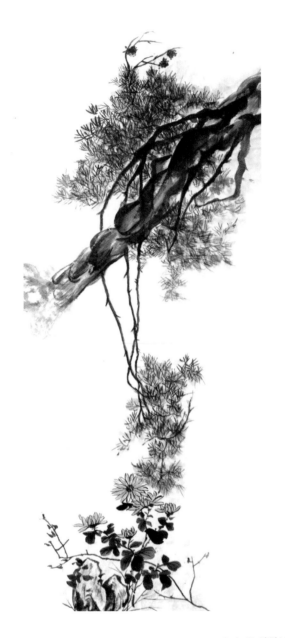

그리움이 밀려올 때면 언 솔바람 소리 즐겨 듣는다오

해방이 되고 신세대가 되었지만
어머니는 옛날 그대로 새벽에 일어나 창포물에 낭자머리를 감고
우리 자매들의 단발머리를 차례로 감긴 뒤 수리취떡을 만드셨다.

〈단오〉

유난히 옷맵시가 좋았던 어머니가
옥색 치마에 노란 모시적삼을 입고 가마에 살포시 올라앉으면
새색시같이 고왔다.

〈단오〉

어머니, 잠 못 들어 뒤척이는 이런 밤이면
어머니의 곱고 단아하신 생전의 모습이 떠올라
그리움에 목이 멥니다.

〈사모곡〉

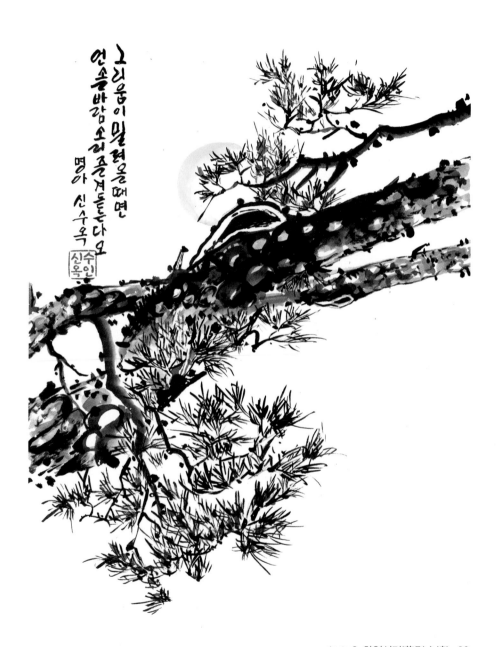

그리움이 밀려올때면
언송바람 소리 준겨듣는다오
명아 신수옥

변함없는 그대 그 자리에

해송 1천 주를 사다 심은 지
20여 년이 훌쩍 지나고 나니 제법 의젓한 큰 소나무 숲을 이루었다.
바람에 사그락거리는 소리가
저들끼리 정다운 속삭임을 주고받는 것 같다.

〈나무에 내 영혼을 쉬게 하리〉

숲의 녹색은 마음을 단순하게 그리고 순수하게 이끌어 준다.

〈나무에 내 영혼을 쉬게 하리〉

사후에 내 뼛가루가 묻힐 나무에 기대어 사진도 찍었다.
조상들의 묘를 배경 삼아 수목장으로 지정한 나무 옆에
혼자 서 있는 사진을 보면서
언젠가 이 생을 떠날 때는 혼자 가야 하는 길임을 실감한다.

〈나무에 내 영혼을 쉬게 하리〉

소나무야, 소나무야,
내가 살아온 굴곡 많은 인생길을 너는 알고 있니?

〈나무에 내 영혼을 쉬게 하리〉

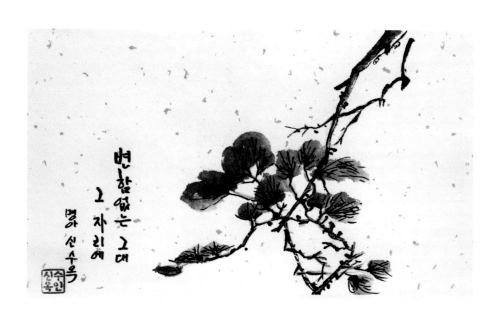

변함없는 그대

그 자리에

명아 신수옥라

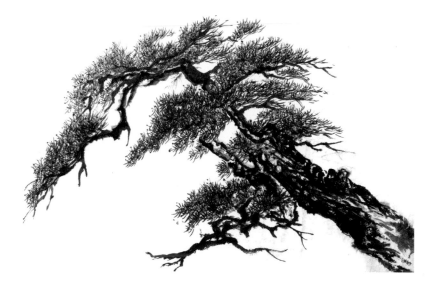

비바람 속에서도 늘 푸른 그대

"이 소나무 밑에 우리 뼛가루를 묻읍시다."

　남편의 말에 후다닥 놀라 뒤돌아보니

　튼실한 소나무 한 그루를 가리키고 있었다.

〈나무에 내 영혼을 쉬게 하리〉

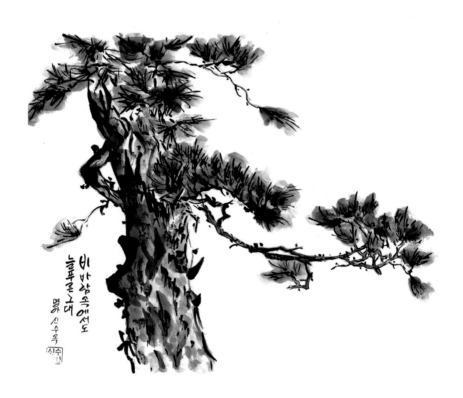

어약연비 漁躍鳶飛

살아 있는 존재는

다

행복하다

봄
꽃들이 새로운 꿈을 꾸기 시작하는 봄

소설가가 되고 싶기도 했고, 화가도 멋있어 보였고,
음악 선생님의 칭찬에 성악가를 꿈꾸기도 했다.

〈글에 미쳐보리〉

이 좋은 계절에 나를 태어나게 해 주신 부모님께 새삼 감사하며
내 존재에 축복을 보내고 싶었다.

〈벚꽃 터널〉

새싹이 얼음장을 뚫고 솟아나고 잠자던 동물이 기지개를 켜고 일어나는
봄은 새로운 도약과 새 생명의 탄생을 환호한다.

〈가정의 달 봄을 노래하다〉

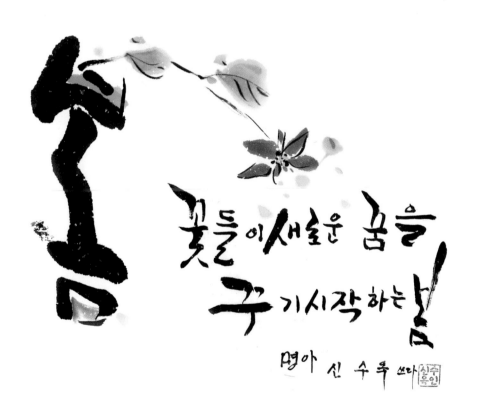

꽃들이 새로운 꿈을 꾸기 시작하는 날

명아 신 수 옥 쓰다

풀꽃
자세히 보아야 예쁘다 오래 보아야 사랑스럽다 너도 그렇다

손잡고 만개한 꽃길도 걷고 좋은 음악이 흐르는 찻집에
마주 앉아 정겨운 이야기를 나누어보라.
위로하고 위로받는 동안 삶의 에너지가 차오르는 것을 느끼리라.

〈가정의 달 봄을 노래하다〉

성경 전도서를 펼칩니다.
"지킬 때가 있고 버릴 때가 있으며 찢을 때가 있고 꿰맬 때가 있으며
사랑할 때가 있고 미워할 때가 있으며……."

〈사모곡〉

제대로 보지 않기에
우리 주변에 널려있는 행복을 만끽하지 못하는 것이 아닐까.
행복은 아주 작은 것에서 비롯됨을 되새겨본다.

〈작은 것의 행복〉

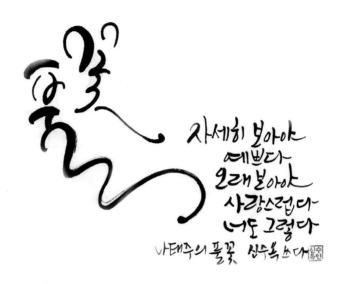

자세히 보아야
예쁘다
오래 보아야
사랑스럽다
너도 그렇다

나태주의 풀꽃 신수옥 쓰다

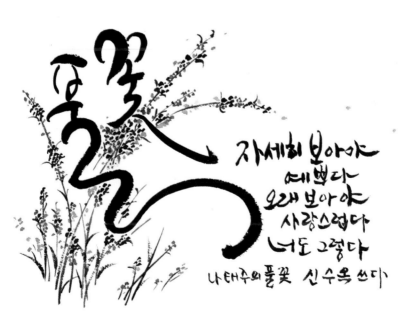

자세히 보아야
예쁘다
오래 보아야
사랑스럽다
너도 그렇다

나태주의 풀꽃 신수옥 쓰다

풀꽃
자세히 보아야 예쁘다 오래 보아야 사랑스럽다 너도 그렇다

나는 9월에 내 인생의 전환점을 맞았고
편안하고 행복한 노년이 시작되었으므로 9월의 예찬가가 되었다.

〈9월의 노래〉

갈대가 바람에 사각거리는 소리를 들으며
향긋한 풀꽃 향에 취해 잘 닦인 천변 길을 손잡고 걸으면
막힘없이 흐르는 냇물을 따라가서인가, 살아오면서 마음에 담아둔
지난날의 이야기가 스스럼없이 풀려나오곤 한다.

〈흐르는 물처럼〉

하늘이 바다를 너무 사랑해서 파란색으로 변했다는
얘기를 들은 이후부터, 파란색이 주는 신선함과 청명함이
더욱 가슴깊이 새겨져서 파란색과 가을 하늘을 좋아하게 되었다.

〈그곳에 다시 가고 싶다〉

풀꽃쓰다 남태주의

풀꽃

자세히
보아야
예쁘다
오래
보아야
사랑
스럽다
너
도
그렇다

심우옥

풀꽃

자세히
보아야
예쁘다
오래 보아야
사랑스럽다

— 명아 —

행복

행복은 감사하는 마음에서 찾아온다

감사는 자기를 내려놓고 비우는 마음에서 우러난다.

감사하는 마음 없이는 참 마음의 평안도 없고 행복할 수 없다.

혀와 입술에 감사하다는 말을 버릇들이기 전에는 아무 말도 하지 말랬다.

〈감사〉

우리는 신으로부터 얼마나 많은 것을 거저 받고 살고 있는가?

악인과 선인 구별 없이 누구에게나

찬란한 햇빛과 숨 쉴 수 있는 공기와 생명수가 되는 물과

아름다운 자연을 주신 이에게 감사하기보다

부족한 것에 대한 불만과 남과의 비교로 스스로 불행하게 살아간다.

〈감사〉

행복

행복은
감사하는
마음에서
찾아온다

세하얀 목련은

목마른 그리움인 듯 떠난 사람 가슴에 안기고...

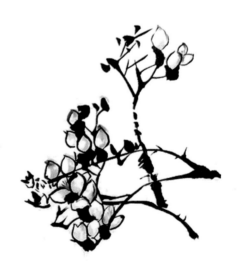

어린 잎이 뽀얀 솜털 안고 세상 구경을 나옵니다

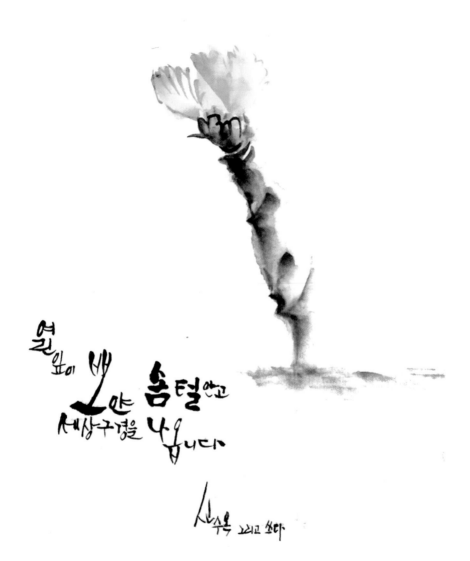

연잎이 뽀얀 솜털안고
세상구경을 나옵니다

수록 그리고 쓰다

바람
꽃은 바람에 흔들리면서 피어난다

신은 어머니의 어리석고 가여운 딸을 버리지 않고 사랑하고 도와주십니다.
어머니의 딸로서 부끄럽지 않도록 바르게 살겠습니다.

〈사모곡〉

세상에 정말 용서받지 못할 일이 있다면
그건 바로 용서하지 못하는 것이라는 깨우침을 주셨다.

〈큰 스승 나의 어머니〉

인간은 기쁨보다는 고통을 통하여 더 위대해진다고 했다.
시련은 결코 버겁기만 한 짐이 아니요,
단련을 통해 정금과 같은 인격체를 만들어 내는 축복이 된다.

〈장미 이야기〉

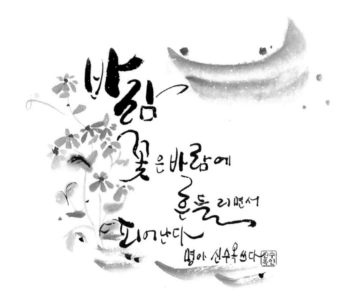

꽃은 바람에
흔들리면서
피어난다

나무
나무야 바람을 따라 잎사귀를 흔들고 있구나

내 얼굴을 떠 올리면 아픔대신, 맑고 밝은 미소를 보내주세요.
나는 행복한 사람이었습니다.

〈나무에 내 영혼을 쉬게 하리〉

소록도의 나병 환자들로 이루어진 밴드 팀이 우리 교회를 방문했다.
그들은 부러져 나간 뭉툭한 손마디로 기타를 치고 북을 두드리며
뻥 뚫린 코와 비틀어진 입에 하모니카를 대고
천상의 화음처럼 아름답게 찬송가를 연주했다.

〈친구의 전화〉

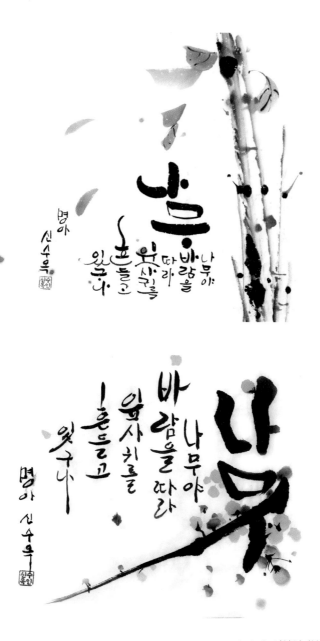

나무야
바람을 따라
잎사귀를
흔들고
있구나

명아 신수옥

나무야
바람을 따라
잎사귀를
흔들고
있구나

명아 신수옥

나무
나무는 숲을 이룬다

계곡을 구르는 물과 나뭇잎을 가르는 바람 소리는
심장의 박동과 혈압을 안정시켜주는 묘약이었다.

〈내 친구 S〉

장항 송림 숲길에 울창한 소나무가 참으로 정겨웠다.
등 구부러진 할머니가 손자를 반기며 두 팔 벌려 안으려는 형상처럼 보였다.

〈금수강산 예찬〉

네 작은 어깨는 늘 쳐져 있었고
꾹 담은 입은 필요 없는 말은 아예 입 밖에도 내놓지 않을 듯
침묵으로 일관했어.

〈J에게〉

존 밀턴은 말했지.
"비록 험난할지라도 그 길을 택한 용기의 의미와 선택의 가치를 아는
사람만이 인생의 길 끝에서 환하게 웃을 수 있다"고.

〈J에게〉

나무는 숲을 이룬다

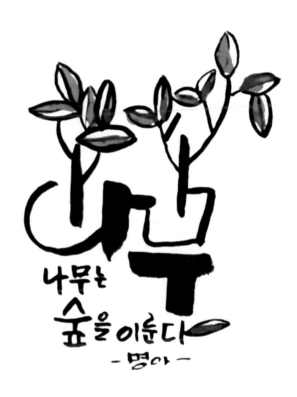

나무는
숲을이룬다
- 명아 -

꽃
한 송이 국화꽃을 피우기 위해
봄부터 소쩍새는 그렇게 울었나보다

어떻게 사느냐가 어떻게 죽을 것인가의 답이라고 한다.
내가 행복한 삶을 살고 있다면 분명 죽음도 행복할 것이다.

〈친구의 전화〉

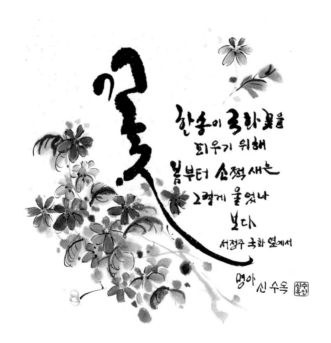

한 송이 국화꽃을 피우기 위해
봄부터 소쩍새는 그렇게 울었나보다

고운 말씨와 단정한 옷차림과 궁핍한 사람을 불쌍히 여기는 마음으로
어려운 이웃에게 손을 내미는 어머니의 모습 닮기를 소망합니다.

〈큰 스승 나의 어머니〉

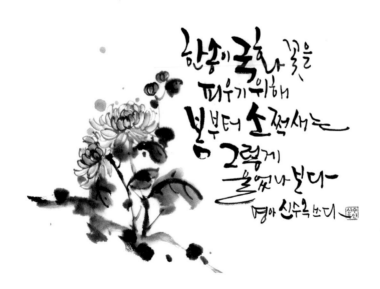

한 송이 국화꽃을 피우기 위해
봄부터 소쩍새는 그렇게 울었나보다

어머니와 외할머니가 자기 공연을 보러왔다가 광장 한복판에 주저앉아
"내가 너를 공들여 키워 놓았더니 거지 행세하고 사느냐"며
대성통곡을 했단다. 품바 연기자의 애환을 엿볼 수 있었다.

〈품바〉

감사하지 못하는 이유는
하나님이 주신 은혜를 간과했기 때문이다.
하나님의 은혜를 모르는 사람은 감사할 수 없고 감사가 없는 사람은
자비심이 없고 행복하지 않다.

〈감사〉

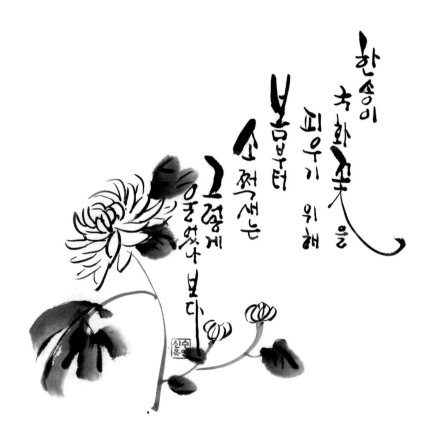

한송이 국화꽃을 피우기 위해
봄부터 소쩍새는
그렇게 울었나 보다

인생
우린 늙어가는 것이 아니라 조금씩 익어가는 겁니다

마음이 통하는 친구와 종종 음악회에 같이 가고 싶다.
명곡이 흐르는 찻집에서 향이 좋은 차 한 잔 마시면서
정담을 나누고도 싶다.

〈김자경 음악회에 다녀와서〉

피할 수 없다면 그것이 주는 고통을 가르침으로 받아들이며 배우고
그로 인한 새로운 가치를 기쁘게 수용하면 어떨까.

〈코로나9 바이러스〉

이제는 책뿐 아니라 다른 물건들도 늘리기보다는 줄여야 할 때다.

〈광교 호수공원에 가다〉

인생

우린 늙어가는 것이
아니라 조금씩
익어가는 겁니다

누나는 꽃 따러 가자 하고
나는 그네 타자 뜀박질 하자 가위바위보 가위바위보

6·25 전쟁이 발발해서 무턱대고 남으로 내려가는 피난길이었다.
세 살배기 막내 남동생이 어머니만 찾고 울어대니
나는 어머니가 보이지 않게 동생을 업고 앞장서서 걸었다.
그때 내 나이가 열 두 살이었다. ‥‥‥ 쉬지 않고 발버둥 치며 울어대니
내 옆구리엔 피멍이 들 지경이었다.
그 막내 동생이 금년에 고희를 맞이했다.

〈가족〉

여행이 끝나면
언제나 돌아올 집과 기다리는 가족이 있기에
고단한 여정도 견딜 수 있었다.
가족을 사랑하는 일은 존재가 통째로 섞이는 일이다.

〈가족〉

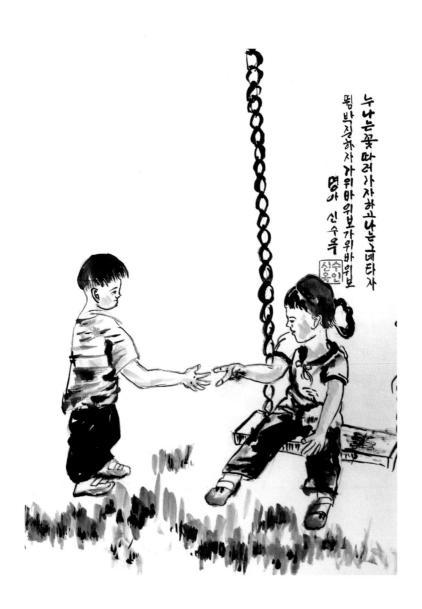

누나는 꽃 따러 가자 하고 나는 그네 타자
뭉게구름 훨훨 하자 가위바위보 가위바위보
명가 신수옥

풀잎이
아름다운 이유는 바람에 흔들리기 때문이다

풀잎이 바람에 흔들리는 것은
바람의 향기를 알았기 때문이다

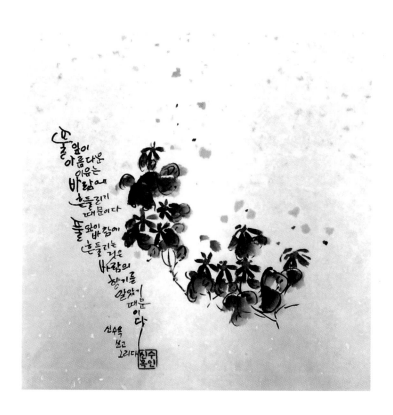

서자여사 逝者如斯

흘러가는

이 물처럼

1월, 비바람 속에서도 늘 푸른 그대

아픔은 인생에서 가장 빛나는 열매라고 한다.

〈흰머리〉

장마철이면 쨍쨍한 햇빛의 고마움을 알게 된다.

〈순간의 기쁨〉

2월, 한 송이 매화꽃이 되니 온 천하가 봄이구나!

흩날리는 꽃잎이 너무 아름다워 뭐라고 형용할 말이 생각나지 않았다.
사람의 시각은 조형의 요소 중 색채를 가장 빠르게 인지한다고 한다.
삼중고의 헬렌 켈러가 떠올랐다.
아름다운 꽃 색깔이 어떠한 것인지 보고 싶다던 염원이 절절하게 다가왔다.

〈벚꽃 터널〉

내 인생의 방향을 결정하는 것은 언제나 나 자신이다.

〈흰머리〉

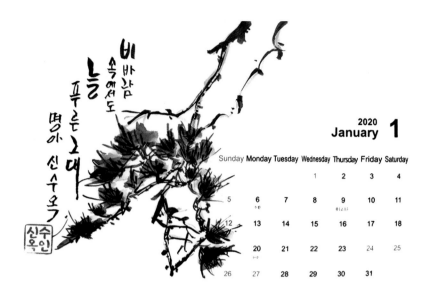

2020 **January** **1**

Sunday	Monday	Tuesday	Wednesday	Thursday	Friday	Saturday
			1	2	3	4
5	6	7	8	9	10	11
12	13	14	15	16	17	18
20	21	22	23	24	25	
26	27	28	29	30	31	

2 **2020** **February**

Sunday	Monday	Tuesday	Wednesday	Thursday	Friday	Saturday
						1
2	3	4	5	6	7	8
9	10	11	12	13	14	15
16	17	18	19	20	21	22
23	24	25	26	27	28	29

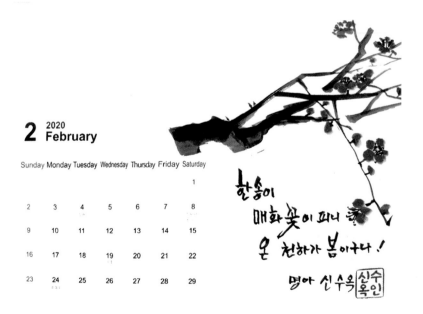

3월

마음의 문을 활짝 열고 기쁨도 슬픔도 그리고 절망도 환희도 나의 몫이라면
모두 다 꼭 끌어안고 묵묵히 걸어갈 것이다.

〈아름다운 노을이 되리〉

아름다운 무지개는 폭풍우 뒤에 오며 값진 진주는 아픔을 안고 탄생되듯
상처를 피하는 것은 성장하기를 거부하는 것이 될 것이다.

〈흰머리〉

4월, 봄
꽃들이 새로운 꿈을 시작하는 봄!

격려와 칭찬은 까맣게 탄 숯덩이 같던 내 가슴에,
잠자던 내 영혼에, 파란 불씨를 호호 불어 넣어준다.

〈아름다운 노을이 되리〉

"젊은 자의 영화는 그의 힘이요 늙은 자의 아름다움은 백발이니라"라고
〈잠언〉에서는 말한다.

〈아름다운 노을이 되리〉

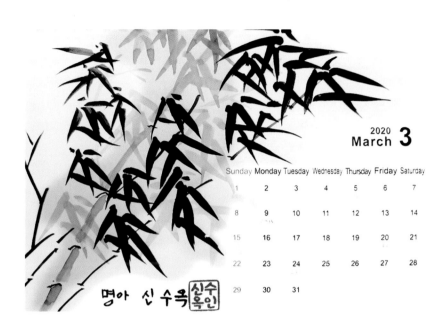

2020 **March** **3**

Sunday	Monday	Tuesday	Wednesday	Thursday	Friday	Saturday
1	2	3	4	5	6	7
8	9	10	11	12	13	14
15	16	17	18	19	20	21
22	23	24	25	26	27	28
29	30	31				

명아 신 수옥

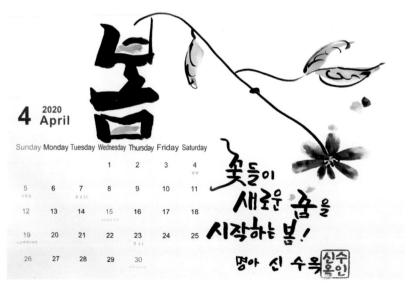

4 2020 **April**

Sunday	Monday	Tuesday	Wednesday	Thursday	Friday	Saturday
			1	2	3	4
5	6	7	8	9	10	11
12	13	14	15	16	17	18
19	20	21	22	23	24	25
26	27	28	29	30		

꽃들이 새로운 움을 시작하는 봄!

명아 신 수옥

5월, 붉은 아픔을 아시나요?

서툰 글이지만 누군가 내 글을 읽고 용기를 내기를 원한다.

〈용기를 내〉

어려움 속에서도 바르게 잘 자라 준 딸들이 대견스럽고 고맙기만 했다.

〈광교 호수공원에 가다〉

6월, 제대로 아파하고 괴로워할 줄 안다면
고통을 겪는다 해도 괜찮다 그런 태도를 갖추는 순간
더 이상 많은 고통을 겪지 않는다
그리고 그 고통 속에서 행복의 연꽃이 피어날 것이다

약속 장소에 나타난 친구의 손에 책 한 권이 들려 있다.
나 주려고 가져 왔단다. 시바타 도요의 《약해지지 마》.
…… 백세에 가까운 노 시인이 "약해지지 마"를 외쳤다면
나는 "용기를 내"라고 응답하고 싶다.

〈용기를 내〉

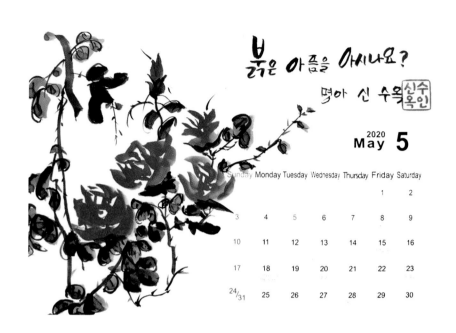

붉은 아픔을 아시나요?

명아 신 수옥 신수옥인

May 2020 **5**

Sunday	Monday	Tuesday	Wednesday	Thursday	Friday	Saturday
					1	2
3	4	5	6	7	8	9
10	11	12	13	14	15	16
17	18	19	20	21	22	23
24/31	25	26	27	28	29	30

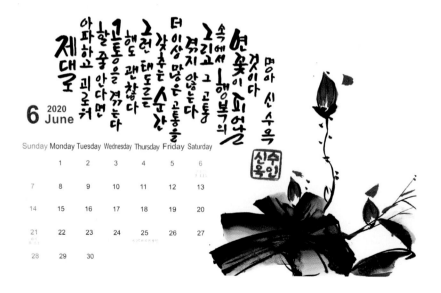

제대로 아파하고 괴로워 할줄 안다면 고통을 겪는 그도 괜찮다 그런대로는 갖추는 순간 더이상 많은 고통을 느끼고 그 고통 속에서 행복의 연꽃이 피어날 것이다

명아 신 수 옥 신수옥인

6 2020 **June**

Sunday	Monday	Tuesday	Wednesday	Thursday	Friday	Saturday
	1	2	3	4	5	6
7	8	9	10	11	12	13
14	15	16	17	18	19	20
21	22	23	24	25	26	27
28	29	30				

7월, 돌꽃
자세히 보아야 예쁘다 오래 보아야 사랑스럽다 너도 그렇다

돌가루 속에 숨겨진 그 휘황찬란하고 오묘한 색깔을 어찌 말과 글로 표현할 수 있으랴. 아름다워서 성스럽고 성스러워서 아름다울 수 있다.

〈마음이 쉬어가는 곳〉

8월, 만일 남의 마음을 잘 관찰하지 못한다면
스스로 자기 마음을 잘 관찰하는 것을 배워야 한다

최고의 선은 물과 같다는 말이다. 물은 세상 만물을 이롭게 하면서도 남과 다투지 않고 낮은 곳에 처하며, 자기를 앞세우지 않고 뒤로 물러선다.

〈폭염이 준 교훈〉

덥다고 날씨를 불평하지 않으련다. 춥다고 하늘을 원망하지 않으련다.

〈폭염이 준 교훈〉

풀꽃

자세히 보아야 예쁘다
오래 보아야 사랑스럽다
너도 그렇다

명아 신 수옥 [신수옥인]

2020 July **7**

Sunday	Monday	Tuesday	Wednesday	Thursday	Friday	Saturday
			1	2	3	4
5	6	7	8	9	10	11
12	13	14	15	16	17	18
19	20	21	22	23	24	25
26	27	28	29	30	31	

8 2020 August

Sunday	Monday	Tuesday	Wednesday	Thursday	Friday	Saturday
						1
2	3	4	5	6	7	8
9	10	11	12	13	14	15
16	17	18	19	20	21	22
23	24	25	26	27	28	29
30	31					

만일 남의 마음을
잘 관찰하지 못한다면
스스로
자기 마음을
잘 관찰하는 것을
배워야 한다

명아 신 수옥 [신수옥인]

9월
그리움 씨앗 되어 님을 만나니 향기도 높아라

미국에 사는 친구가 온다는 소식이 있으려나,
매일 카톡을 보내는 서울 친구가 내 집을 찾으려나,
하염없는 기다림에 사슴 목이 된다.

〈방문객〉

오지 못하고 만나지 못해 얼마나 애가 탔을까.
수술 전 딸은 울면서 말했다.
"엄마, 내가 엄마 다시 만나야 하니까 꼭 살아나셔야 해요."

〈딸의 눈물〉

10월
고요함을 밖에서 찾지 말고 자신의 안에서 찾아라

내게 가장 소중한 것은 나를 사랑하고 인정하는 것이다.
자책하거나 움츠러들지 말자.

〈내 인생의 소중한 것〉

그리움 씨앗되어
님을 만나니
향기도 높아라
명아 신 수옥 신수옥인 2020
September **9**

Sunday	Monday	Tuesday	Wednesday	Thursday	Friday	Saturday
		1	2	3	4	5
6	7	8	9	10	11	12
13	14	15	16	17	18	19
20	21	22	23	24	25	26
27	28	29	30			

10 2020
October

Sunday	Monday	Tuesday	Wednesday	Thursday	Friday	Saturday
				1	2	3
4	5	6	7	8	9	10
11	12	13	14	15	16	17
18	19	20	21	22	23	24
25	26	27	28	29	30	31

신비함을 밖에서 찾지 말고
자신의 안에서
찾아라
명아 신 수옥 신수옥인

chapter **4** 서자여사(逝者如斯) 123

1월, 사람과의 인연도 있지만
눈에 보이는 모든 사물이 인연으로 엮어 있다

고된 여정의 쉼터인 오두막에 앉아
활활 타오르는 장작불 옆에서 커피를 마시며
사랑하는 사람과 추억을 나누고 낭만을 즐기고 싶다.

〈겨울 이야기〉

12월, 눈 덮인 광야를 가는 이여 부디 어지럽게 걷지 마라
오늘 그대가 남긴 발자국이 뒷사람의 이정표가 되려니

이 어미가 험하고 굴곡진 인생을 살아오는 동안
신념처럼 몸에 간직한 것이 있다면 정직이란다.

〈딸들에게 해주고 싶은 말〉

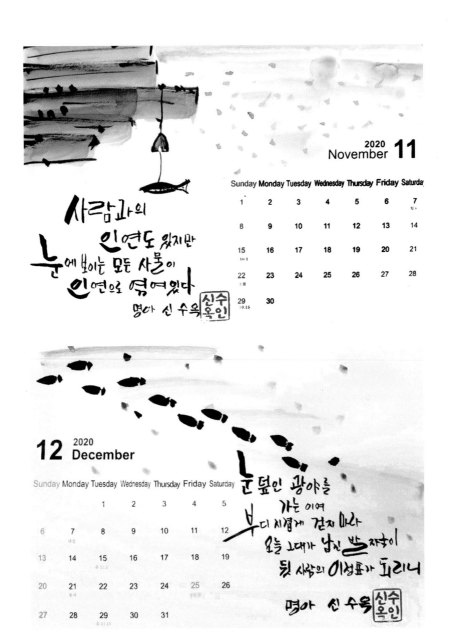

2020 November 11

Sunday	Monday	Tuesday	Wednesday	Thursday	Friday	Saturday
1	2	3	4	5	6	7
8	9	10	11	12	13	14
15	16	17	18	19	20	21
22	23	24	25	26	27	28
29	30					

사람과의
인연도 있지만
눈에 보이는 모든 사물이
인연으로 엮여있다
명아 신 수옥

12 2020 December

Sunday	Monday	Tuesday	Wednesday	Thursday	Friday	Saturday
		1	2	3	4	5
6	7	8	9	10	11	12
13	14	15	16	17	18	19
20	21	22	23	24	25	26
27	28	29	30	31		

눈 덮인 광야를
가는 이여
부디 시겹게 걷지 마라
오늘 그대가 남긴 발자욱이
뒷 사람의 이정표가 되리니

명아 신 수옥

1월, 행복
감사하지 못하는 사람에게는 기쁨이 없고
기쁨이 없으면 결코 행복할 수 없습니다

잠자리에서 일어나 아침이면 눈 뜨고 세상을 볼 수 있는 것에 감사.

말하고, 걷고, 읽고, 쓸 수 있음에 감사. 손발을 움직일 수 있음에 감사.

굶지 않고 남에게 구걸하지 않고

맛있는 음식을 풍부하게 먹을 수 있음에 감사.

비록 빼어난 외모는 아니지만 장애 아닌 것에 감사.

사람들에게 미움 받지 않고 살아가는 것에 감사.

노후에 자식들에게 손 벌리지 않고

연금으로 당당하게 살아가는 것에 감사.

친구들에게 식사 한 끼라도 대접할 수 있어 감사.

그중에 제일 큰 감사는 자비의 신이 나를 지으시고

이 세상에 내보내 주신 것이다.

〈감사〉

2월, 나무
나무야 바람을 따라 잎사귀를 흔들고 있구나

감사하는 마음에 진정한 평안이 있다.

〈감사〉

감사하지 못하는 사람에게는
기쁨이 없고 기쁨이 없으면
결코 행복할수 없습니다
명아 신 수옥

행복

2020
January 1

Sunday	Monday	Tuesday	Wednesday	Thursday	Friday	Saturday
			1	2	3	4
5	6	7	8	9	10	11
12	13	14	15	16	17	18
19	20	21	22	23	24	25
26	27	28	29	30	31	

2 2020
February

Sunday	Monday	Tuesday	Wednesday	Thursday	Friday	Saturday
						1
2	3	4	5	6	7	8
9	10	11	12	13	14	15
16	17	18	19	20	21	22
23	24	25	26	27	28	

나무

나무야
바람을 따라
잎사귀를
흔들고 있구나
명아 신 수옥

2월, 삶은 놀라운 신비로 아름다움이다

감사(yadah)는 히브리어로
하나님께 감사와 영광을 돌린다는 뜻을 담고 있다.
하나님께 드리는 노래나 음악을 연주하는 것을 의미하기도 한다.
감사와 찬양은 일맥상통한다는 것을 알 수 있다.

〈감사〉

4월, 목련꽃 그늘 아래서

객지에서 공부하던 딸들이 제 생일만 되면
전날 밤차를 타고 집에 찾아왔다.
엄마가 해주는 무지개 생일 떡 먹으러 왔단다.

〈무지개 생일 떡〉

딸들이 데려오는 어린 손자들이 기어 다니며
행여나 먼지 낀 곳에 손이 닿을세라
구석구석 청소하며 기다리던 때가 가장 행복한 시간이었던 것 같다.

〈방문객〉

2 **2020**
February

Sunday	Monday	Tuesday	Wednesday	Thursday	Friday	Saturday
						1
2	3	4	5	6	7	8
9	10	11	12	13	14	15
16	17	18	19	20	21	22
23	24	25	26	27	28	29

삶이은 놀라운 신비요

아름다움이다

법정스님 보현행 쓰다

명아 신 수 옥

4 **2020**
April

Sunday	Monday	Tuesday	Wednesday	Thursday	Friday	Saturday
			1	2	3	4
5	6	7	8	9	10	11
12	13	14	15	16	17	18
19	20	21	22	23	24	25
26	27	28	29	30		

목련꽃

그늘

아래서

명아 신수옥

5월, 바람
꽃은 바람에 흔들리면서 피어난다

내가 살아 있음에 이처럼 감사해 본 적이 없었던 것 같다. 통증 때문에 밤에
잠을 못자고 밭은기침이 나올 때마다 수술 부위가 찢기는 듯한 고통으로
참기 힘들었다. 그러나 예수님의 십자가상의 고통에 비하면 아무것도 아니라는
생각이 들고 자식들이 울며불며 살려냈는데 이 정도 고통에 넘어지면
안 되지, 진통제나 수면제에 의존하지 말자 생각했다.

〈딸의 눈물〉

6월, 언제나 봄날

똑같은 채소인데 한국 나물은 어찌 이렇게 연하고 고소하고 맛이 좋으냐며
매 끼니마다 반찬 그릇을 깨끗이 비웠다.

〈방문객〉

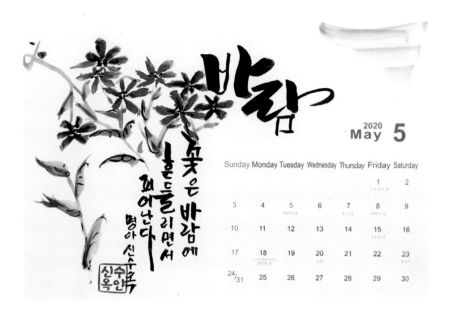

2020
May **5**

Sunday	Monday	Tuesday	Wednesday	Thursday	Friday	Saturday
					1	2
3	4	5	6	7	8	9
10	11	12	13	14	15	16
17	18	19	20	21	22	23
24/31	25	26	27	28	29	30

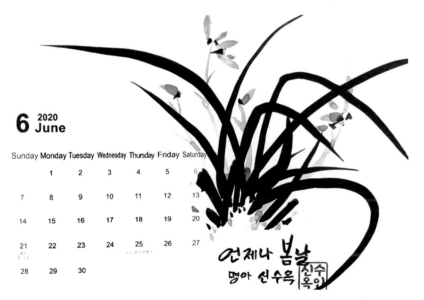

6 2020
June

Sunday	Monday	Tuesday	Wednesday	Thursday	Friday	Saturday
	1	2	3	4	5	6
7	8	9	10	11	12	13
14	15	16	17	18	19	20
21	22	23	24	25	26	27
28	29	30				

9월, 인생
우린 늙어가는 것이 아니라 조금씩 익어가는 겁니다

자주자주 나 자신에게 감사하고 칭찬해주자.

〈내 인생의 소중한 것〉

내 인생 마지막 때 가져가고 싶은 것이 있다면 감사와 사랑이다.

〈내 인생의 소중한 것〉

10월, 미소
남에게 주지 않으면 아무런 쓸모가 없다

우리는 자칫 네잎 클로버의 행운을 찾아
지천에 깔린 세 잎 클로버의 행복을 무시한 채 헤맨다.

〈동창들과 함께라면〉

프랑스의 작가 로맹 롤랑은 "인생은 왕복 차표를 발행하지 않는다.
한 번 여행을 떠나면 다시는 돌아오지 못한다."고 말했다.
되돌아올 수 없는 편도 여행.

〈내 인생의 소중한 것〉

인생

우린 늙어가는 것이
아니라
조금씩 익어가는
겁니다

명아 신 수옥

2020 **9**
September

Sunday	Monday	Tuesday	Wednesday	Thursday	Friday	Saturday
		1	2	3	4	5
6	7	8	9	10	11	12
13	14	15	16	17	18	19
20	21	22	23	24	25	26
27	28	29	30			

미소

10 **2020**
October

Sunday	Monday	Tuesday	Wednesday	Thursday	Friday	Saturday
				1	2	3
4	5	6	7	8	9	10
11	12	13	14	15	16	17
18	19	20	21	22	23	24
25	26	27	28	29	30	31

남에게 주지 않으면
아무런
쓸모가 없다
명아 신 수옥

11월, 살아있는 존재는 다 행복하라

홍수가 쓸고 간 자리에도 땅은 사람들에게 여전히
온갖 작물과 새 집을 제공하고 자연과 하나가 되게 한다.

〈홍수〉

무한한 우주 앞에 그 많은 별 들 중 하나인 지구라는 작은 별에
살고 있는 인간이라는 존재가 티끌처럼 작게 느껴졌다.

〈마음이 쉬어가는 곳〉

11월, 관찰
사람한테는 한 가지 모습이 아니고
다양한 모습이 있을 수 있다

오색찬란한 물빛을 난생 처음 대했다.
빨강 파랑 초록 검정 주황색 물빛이 마치 색색의 물감을 풀어
하얀 백지 위에 동그라미를 그려놓은 듯 했다.
바다 산호 때문이란다.

〈흐르는 물처럼〉

살아 있는 존재는
다
행복하라

명아 신수옥 November 2020 **11**
옥인

Sunday	Monday	Tuesday	Wednesday	Thursday	Friday	Saturday
1	2	3	4	5	6	7
8	9	10	11	12	13	14
15	16	17	18	19	20	21
22	23	24	25	26	27	28
29	30					

괜찮

사랑한테는
한가지
모습이 아니고
다양한 모습이
있을 수 있다

명아 신 수옥 신수
옥인

November 2020 **11**

Sunday	Monday	Tuesday	Wednesday	Thursday	Friday	Saturday
1	2	3	4	5	6	7
8	9	10	11	12	13	14
15	16	17	18	19	20	21
22	23	24	25	26	27	28
29	30					

12월, 당신의 발자국이 닿으면 그게 길이다

화장기 없는 K의 얼굴은 맑은 미소로 빛나고 있어서
바라보는 이의 마음을 환하게 밝혀주었다.

〈일백만 달러의 미소〉

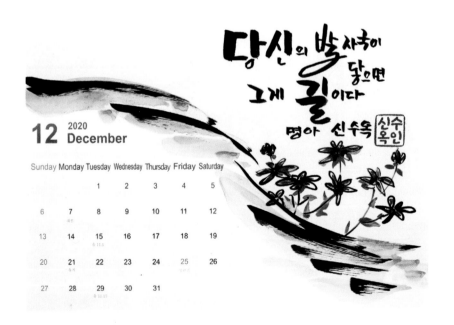

부채

청풍자래 淸風自來

맑은 바람이

절로

일어나다

나는 너를 봄이라고 불렀고 너는 내게 와서 봄이 되었다

남에게 평범한 존재가 내게 특별할 수 있는 이유는 나와 맺은 관계 때문이다.

〈내 친구 S〉

젊은 날의 열정은 희박해졌지만 아름다움을 느낄 수 있는 감성이 있고
표현할 수 있다는 것이 얼마나 감사한 일인지.

〈보람에 산다〉

봄빛이 무르녹아 야인의 집에 들어온다

오늘도 감사합니다. 사랑합니다. 행복합니다.

〈동창들과 함께라면〉

아름다운 것을 볼 수 있고 말하고 들을 수 있으며
걸어서 가고 싶은 곳에 갈 수 있는 것이 얼마나 큰 기적인지 깨닫게 된다.

〈고목에도 꽃은 핀다〉

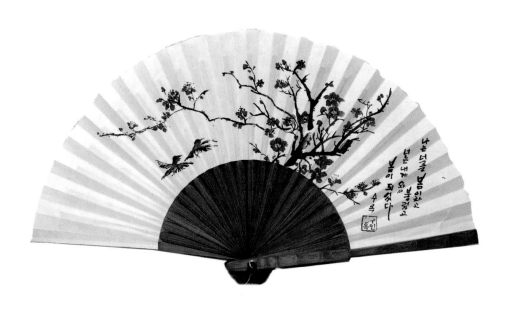

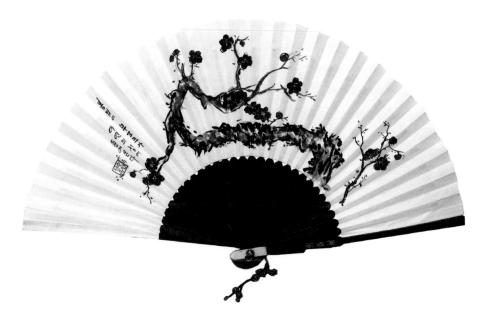

날개가 있다면 저 높은 창공을 훨훨 날아
어디로든 가고 싶었던 어린 날이 있었다.

〈가을 예찬〉

새로운 세계를 가까이 받아들이며 스스로 원하는 삶을 살 때
기쁨이 찾아온다고 한다.

〈겨울 이야기〉

하늘을 닮아놓은 듯 그대의 눈 속엔
언제나 사랑의 香(향)이 가득하지요

축복(bless)의 어원은 'bleed, 피를 흘리다'이다.
누군가가 나를 지극히 사랑하여 피를 흘려주는 것, 그리고
누군가를 사랑해서 피를 흘릴 수 있는 것이 축복이라고 한다.

〈가정의 달 봄을 노래하다〉

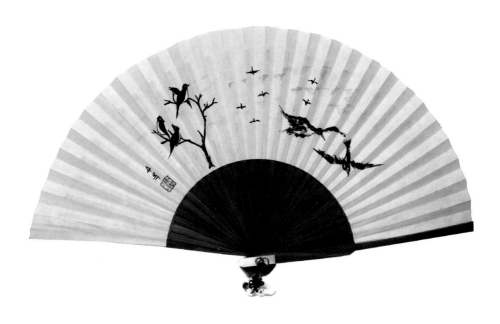

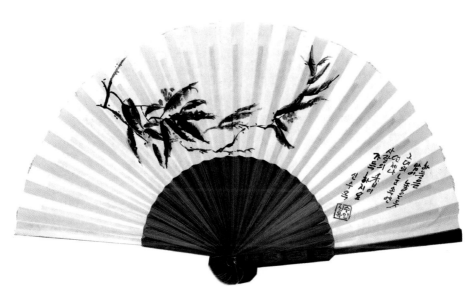

꽃을 보듯 너를 본다

너를 안고서, 어떤 고난과 어려움이 닥치더라도
너를 사랑스럽고 귀한 자식으로 눈물 흘리게 하지 않고
곱게 키우리라는 다짐을 하고 또 했단다.

〈큰딸 정아에게〉

내가 울면 같이 울어주고 내가 시름에 잠길 때면
따뜻하고 지혜로운 말로 위로를 해주던 너였다.

〈큰딸 정아에게〉

추억은 고통스러운 것일수록 아름답다고 하더구나.
네 생일을 맞아 저 티 없이 맑고 투명한 하늘에
보고픈 마음 훨훨 띄워 보낸다.

〈큰딸 정아에게〉

띠기부터 희망이다

신은 행복이라는 보물을 시련이라는 보따리에 싸서 주시건만
사람들은 시련이 두려워 보물 보따리 풀기를 포기해버린다고 한다.

〈동창들과 함께라면〉

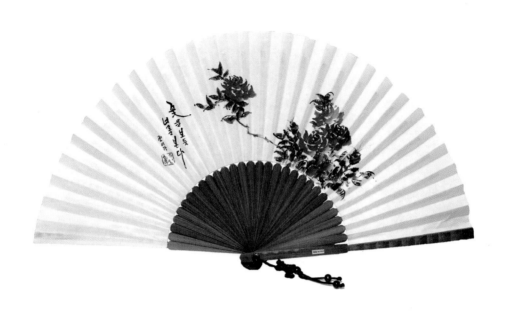

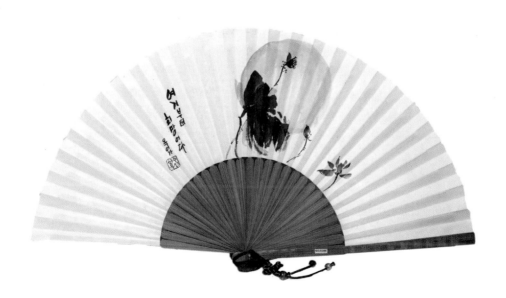

맑고 잔잔한 바다에 떠 있는 배와 점점이 박힌 섬들의 조화가
아름다운 한 폭의 그림 같은 곳. 아들이 가장 좋아하는 곳.
그래서 가족나들이 때마다 자주 오는 곳.

〈벚꽃 터널〉

철썩이는 파도가 밀려오는 바다를 바라보니 몸과 마음속에 쌓여있던
모든 찌꺼기가 파도에 떠밀려 사라지는 듯했다.

〈여행의 즐거움〉

그래서 사람들이 귀한 시간과 에너지와 자금을 들여
여행이라는 먼 길을 떠나는 것이 아니겠는가.

〈녹우당 문화탐방〉

발로 걸을 수 있을 때, 눈이 더 침침해지기 전에,
기회될 때마다 여행하리라 마음먹는다.

〈여행의 즐거움〉

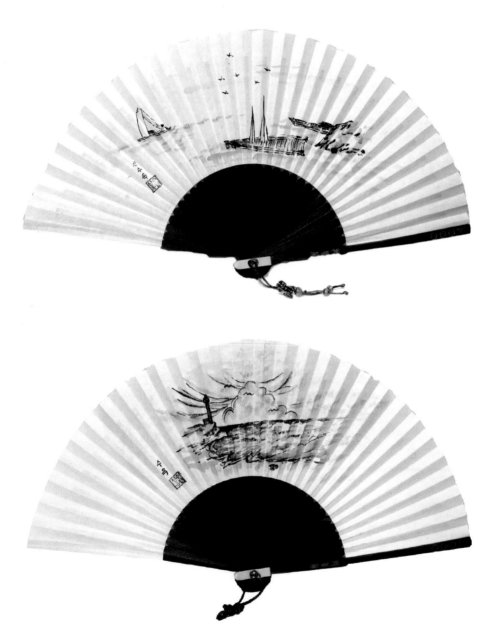

쪽빛 바다에 수를 놓은 듯 아름다운 섬들의 고장 남해,

드넓게 펼쳐진 갯벌과 아기자기한 섬들이 정겨운 서해,

깊고 맑은 바닷가로 이어진 동해의 해안 길.

〈금수강산 예찬〉

햇빛에 반사된 그 바다색을 어찌 물감으로 흉내낼 수 있으랴.

〈흐르는 물처럼〉

그곳에 다시 한 번 가보고 싶다.

강과 하늘이 시리도록 파랗던 그곳.

〈그곳에 다시 가고 싶다〉

알찬 삶을 살고 있겠지. 풍요롭고 아름다운 고향이 키워낸 친구니까.

〈그곳에 다시 가고 싶다〉

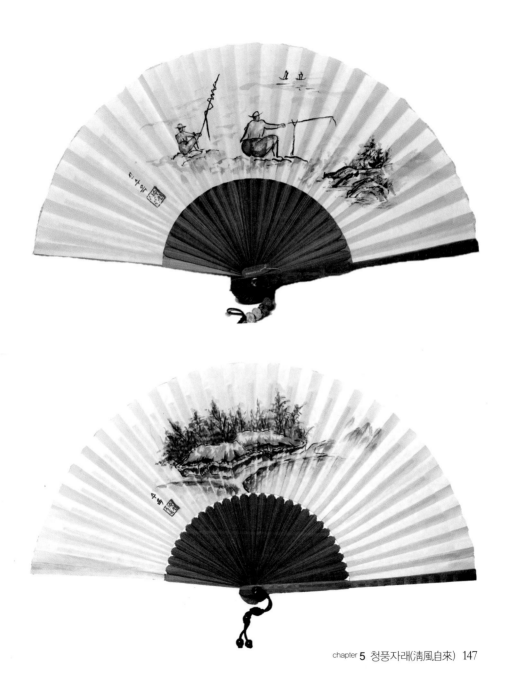

소나무야 소나무야 늘 푸른 소나무야

나이를 먹는다는 것은 늙어가는 것이 아니고
조금씩 익어가는 거라고 하지 않던가.

〈보람에 산다〉

비상하지 못하면 어떠리. 꿈틀대며 기어간들 어떠리.
살아있는데. 숨 쉬고 있음을 감사하며
오늘도 두 주먹을 불끈 쥐고 파이팅을 외쳐 본다.

〈용기를 내〉

大志(대지)
큰 뜻을 품어라

얼음장 밑에서도 고기는 헤엄치고 눈보라 속에서도
매화는 꽃망울을 틔운다.

〈교도소를 가다〉

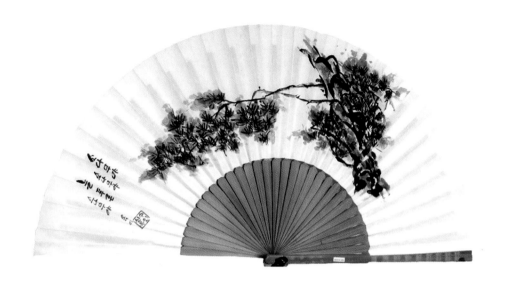

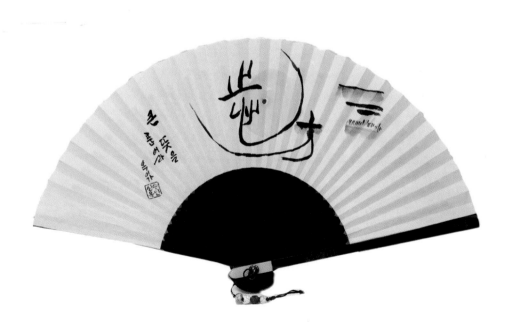

사랑을 받아본 사람이 사랑을 베풀 수 있다고 하지 않는가.

〈가정의 달 봄을 노래하다〉

이제는 지난날 자신의 모습을
거울로 보듯 자식들을 키우면서 들여다보게 되었다.

〈봄날은 간다〉

다정한 말 한마디 속에서
꽃이 피어나고 나비가 날아옵니다

말은 마음을 담는다. 그래서 말에도 체온이 있다.

〈딸들에게 해주고 싶은 말〉

우정을 쌓는 데는 수십 년이 걸리지만
그것을 무너뜨리는 데는 단 1분이면 족하다고 한다.

〈딸들에게 해주고 싶은 말〉

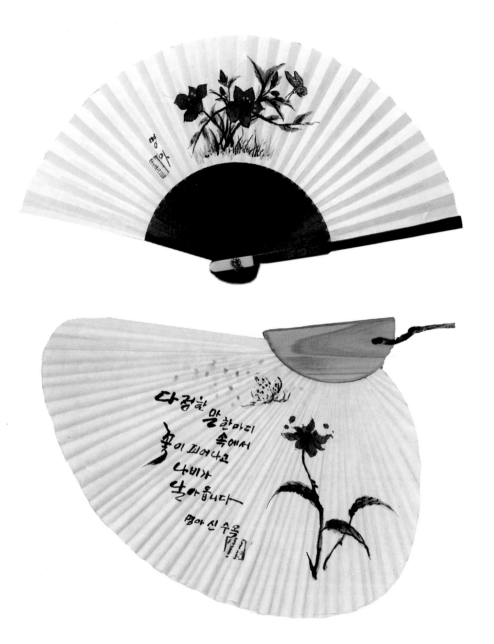

따뜻한 말 한마디
속에서
꽃이 피어나고
나비가
날아옵니다

명아 신수옥

고흥사 연꽃이다

만신창이가 되어 삼년 만에 돌아와
병원에 입원한 너는 울며 달려간 나에게
삼백오십만 원이 찍힌 예금통장을 내밀며 엄마 주려고 모은 돈이라고 했다.
누가 너더러 돈 벌어 달라더냐.

〈사랑하는 아들에게〉

때때로 피곤을 못 이겨 긴 다리를 구부리고 잠들어 있는
며늘아기에게 가만히 이불을 덮어주고 방을 나설 때면
콧날이 시큰해진다.

〈며느리 사랑〉

꽃길만 걸으세요

친구야, 나 때문에 마음 아파하거나 울지 마.
우리 나이가 되면 한두 가지 고질병은 다 안고 살잖아?
그래도 이제껏 죽지 않고 걸어 다니며 살고 있으니 감사해야지.

〈친구의 전화〉

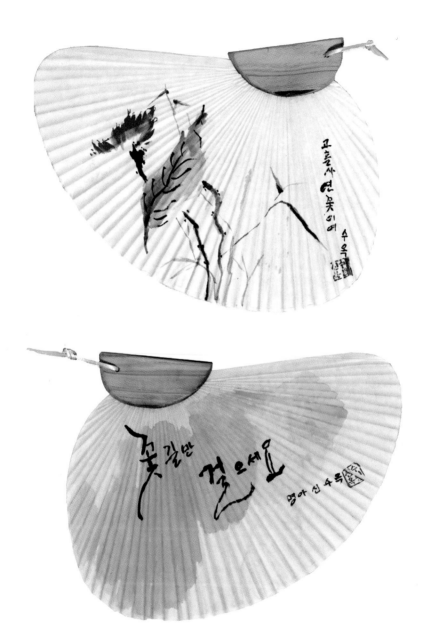

계절 없이 피는 꽃 웃음 꽃

아메리카 인디언들은 어려서부터 자연과 가까이 살면서
풀은 '키 작은 형제' 나무는 '키 큰 형제'라고
부르며 생활한다고 한다.

〈여행의 즐거움〉

고요한 숲길을 걸으니 그지없이 여유롭고 평화롭다.
여행자의 눈과 마음이라 만물이 새롭게 다가오는 것일까.
여행은 언제나 새로운 것과의 만남에 대한 동경으로 설레게 한다.

〈마음이 쉬어가는 곳〉

空(공)
텅 비워서 채워지는 행복

자식 걱정, 쌓인 옷가지와 소유욕, 불만, 자존심…….
버릴 것이 너무 많다.

〈광교 호수 공원에 가다〉

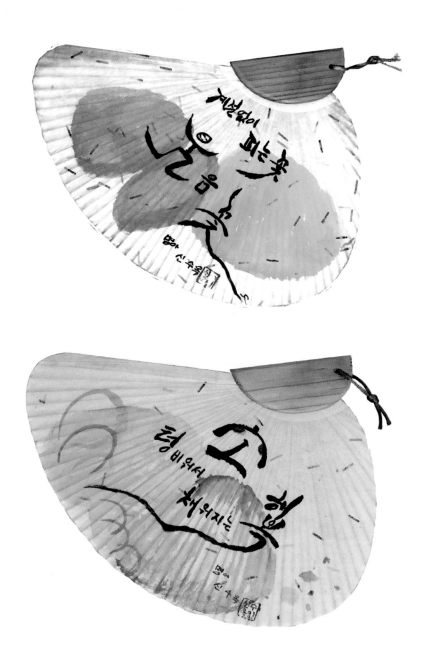

하루
웃는 하루 행복한 하루 기적 같은 하루

세상은 많이 가진 자가 있어서 풍요롭게 되는 것이 아니라
베푸는 자가 있어서 넉넉하게 되는 것이라고 한다.

〈내 인생의 소중한 것〉

코딱지 선생 얘기며 '거울 천 번'이라는 별명을 가진 친구 흉내를 내면서
소똥이 굴러가도 깔깔대며 웃는다는
사춘기의 여자애들 수다와 웃음이 그치지 않았다.

〈봄날은 간다〉

내 인생의 봄날은 언제나 지금이다

나는 내 나이를 사랑한다. 인생의 빛과 어둠이 녹아 들어있는
내 나이의 빛깔이 있기 때문이다.

〈내 인생의 소중한 것〉

너희들에게 노력하는 어미가 되고 싶단다.

〈딸들에게 해주고 싶은 말〉

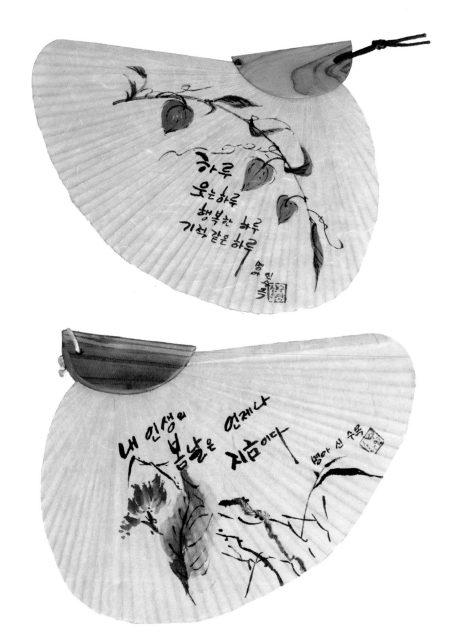

하루
웃는하루
행복한 하루
기적 같은 하루

내 인생의
봄날은 언제나
지금이다

나 무

어머니는 나에게
커다란 나무였습니다

　내가 방황할 때 쓰러질세라

　말없이 등을 내밀었습니다

가시밭 길에 부르튼 발을
쉬어가게 해준 햇볕 가리개였습니다

　색동옷 입던 어린시절 그릴 때

　사철의 몸단장으로 변화를 가르쳤습니다

이제 나는 기댈곳 없는
슬픈 새가 되었습니다

　어머니를 향한 그리움의 진혼곡을
　보랏빛 바람에 실려 보냅니다

　　　명아
　　신수옥 쓰다

꽃을 보듯 너를 본다

인용글 출처

- 고요함을 밖에서 찾지 말고 안에서 찾아라
 　　　　　　　　　　　　－〈숫타니파타〉
- 기억해줘요 내 모든 날과 그때를
 　　　　　　　　　　　　　－지훈/박세준
- 나는 너를 봄이라고 불렀고 너는 내게
 와서 봄이 되었다　　　－이해인〈봄의 연가〉
- 나의 살던 고향은　　　－이원수〈고향의 봄〉
- 내 인생의 봄날은 언제나 지금이다
 　　　　　　　　－김대식〈리더의 자존감 공부〉
- 네가 있어 참 좋다
 　　　　　　　－임숙희〈네가 있어 참 좋다〉
- 눈 덮인 광야를 가는 이여 부디 어지럽게 걷
 지 마라 오늘 그대가 남긴 발자국이 뒷사람
 의 이정표가 되리니
 　　　　　－서산대사〈답설야중거(踏雪野中去)〉
- 대나무는 하늘을 찌르며 속을 비우고 소리를
 담는다　　　　　　　　　－김동수〈득음〉
- 만일 남의 마음을 잘 관찰하지 못한다면 스
 스로 자기 마음을 잘 관찰하는 것을 배워야
 한다　　　　　　　　　　　－〈중아함경〉
- 맑게 살리라 목마른 뜨락에 스스로 충만하는
 　　　　　　　　　　　　　－이형기〈목련〉
- 멀리 갈수록 향기 더욱 맑다
 　　　　　　　　－주돈이〈애련설(愛蓮說)〉
- 목련꽃 그늘 아래서　　　－박목월〈사월의 시〉
- 봄빛이 무르녹아 야인의 무덤에 들어온다
 　　　　　　　－손성연〈호상간모란(湖上看牡丹)〉
- 사람과의 인연도 있지만 눈에 보이는 모든 사
 물이 인연으로 엮여 있다　　－피천득〈인연〉
- 사람한테는 한 가지 모습이 아니고 다양한
 모습이 있을 수 있다　－김선현〈그림의 힘〉
- 살아있는 존재는 다 행복하라
 　　　　　－법정〈살아있는 존재는 다 행복하라〉
- 삶은 놀라운 신비요 아름다움이다　－법정

- 여기서부터 희망이다　　　　－고은〈길〉
- 예쁘지 않은 것을 예쁘게 보아주는 것이 사랑
 이다　　　　　　　－나태주〈사랑에 답함〉
- 우린 늙어가는 것이 아니라 조금씩 익어가는
 겁니다　　　　　　　　－노사연〈바램〉
- 자세히 보아야 예쁘다 오래 보아야 사랑스럽다
 너도 그렇다　　　　　－나태주〈풀꽃〉
- 제대로 아파하고 괴로워할 줄 안다면 고통을
 겪는다 해도 괜찮다 그런 태도를 갖추는 순간
 더 이상 많은 고통을 겪지 않는다. 그리고 그
 고통 속에서 행복의 연꽃이 피어날 것이다
 　　　　　　　　－틱낫한〈너는 이미 기적이다〉
- 짙게 풍겨오는 가을 향기 모아
 　－김영숙〈가을 하늘 그 푸름으로 새벽이 오면〉
- 풀잎이 아름다운 이유는 바람에 흔들리기 때
 문이다 풀잎이 바람에 흔들리는 것은 바람의
 향기를 알았기 때문이다
 　　　　　　－김무화〈풀잎이 아름다운 이유〉
- 한 떨기 서리 맞은 국화 정원에 피었으니 뭇꽃
 과 어울리지 않고 홀로 곱게 피었다
 　　　　　　　　　－지대아《국화 꽃 향기》
- 한 송이 국화꽃을 피우기 위해 봄부터 소쩍새
 는 그렇게 울었나보다 －서정주〈국화 옆에서〉
- 꽃으로 피어나기 위해 온몸으로 뒹굴어야 하
 는 붉은 아픔을 아시나요
 　　　　　　　－이채〈나는 가시가 돋친 장미인걸요〉
- 꽃은 제 내음에 밤내 잠 못 이루고 나무는 해
 저무도록 제 그늘을 떠나지 않네 사랑이사 아
 쉬움일레 오래 곁하여 여운은 여울지어 메아리
 로 흘러라　　　　　－신동춘〈꽃은 제 내음에〉
- 꽃은 바람에 흔들리면서 피어난다
 　　－이근대〈꽃은 바람에 흔들리면서 피어난다〉
- 꽃을 보듯 너를 본다
 　　　　　　－나태주〈꽃을 보듯 너를 본다〉